치유로서의 미술

치매 가족 돌봄이야기

일러두기

독자가 편하게 볼 수 있도록 본문의 내주를 정리하고 별도로 참고문헌을 실었다.
출처의 정확성을 위해서는 저자의 논문을 참고하기 바란다.

치유로서의 미술

치매 가족 돌봄이야기

김지혜

글로벌콘텐츠

프롤로그

이 책은 미술치료사가 치매 가족을 돌보는 삶의 경험과 그 경험의 의미에 관한 이야기를 다룬다. 치매에 걸린 외할머니를 돌보던 어머니도 치매로 진단받아 2대에 걸쳐 치매 가족을 돌보게 된 나의 체험담이다. 개인적인 경험을 통해 가족 돌봄제공자가 지게 되는 부양 부담의 현실을 사실적으로 드러내고 그 극복의 과정도 함께 탐색하였다.

아직도 치매 가족의 경험을 이야기할때면, 가슴이 먹먹해지고 눈물이 차오른다. 이야기하고 또 이야기해도 하고 싶은 이야기는 쌓여만 간다. 막막함에 차마 입을 떼기 어렵기도 하다. 이 책에서 그렇게 쌓인 많은 이야기를 풀어놓고 싶다. 세상으로 내놓고 싶은 이야기는 놀랄 정도로 많다.

실제로 내가 치매 가족 돌봄 경험을 공유하자 학교와 상담 현장에서 그리고 일상에서 만난 많은 사람이 나에게 그들도 치매 가족이 있음을 솔직하게 털어놓고 조언을 구하기도 했다. 인지능력과 사회적 관계 능력 저하가 발생하는 치매라는 질병에 따라붙는 사회적 낙인은

분명히 존재했다. 우리 가족의 치매 돌봄 경험은 병리적인 차원을 넘어서는 것이었다.

여기서 치매 가족과 동행하며 받게 되었던 불이익이나 부당함을 나열하려는 것은 아니다. 오히려 내가 먼저 지나치게 다른 사람을 고려하다가 치매 어머니에게 상처를 준 일도 있었다. 다만 치매 환자는 그 수만큼이나 다양한 증상을 보이고 다채로운 감정을 나타낼 수 있으므로 치매라는 질병에 관한 편견을 넘어 환자 개개인에게 인간중심적인 접근이 필요하다고 생각한다.

치매 환자 돌봄의 부담 속에서 가족의 관계와 일상은 재구성된다. 일상을 지키기 위해 가족은 한팀이 되어야 하고 정책적인 측면과 인도적인 측면 모두에서 외부의 도움을 요청하는 것도 절실해진다. 치매 가족 간 유대를 넘어 사회적 차원의 연대가 필요하다. 치매안심센터의 치매 가족 자조모임과 상담 서비스, 요양보호사의 인식 개선을 위해 유명 배우가 등장하는 공익광고 등 우리 사회에서 돌봄의 인식

이 변모하고 있다고 믿는다.

　나이에 비해 일찍 치매로 진단받은 어머니를 외부에 드러낸 이후 나는 가족이 치매 고위험군인 지인들에게 조언을 해 주는 역할을 하게 되었다. 나 역시 온라인의 치매 가족 카페 등에서 돌봄의 선배들에게 많은 정보를 얻었다. 내밀한 아픔을 지닌 치매 가족의 경험을 오로지 선의로 용기 있게 꺼내 놓고, 서로 위로하고 위안을 받는 모습에서 나는 연대의 희망을 보았다. 이 희망의 불씨를 꺼뜨리지 않고 큰 불길로 번지도록 하고 싶다. 나의 일상 속 작은 깨달음이 누군가에게는 길을 비추는 밝은 등불이 될 수 있도록, 사소한 이야기가 결정적 도움이 될 수 있도록, 계속해서 나의 이야기를 공유하고 개인적인 이야기에서 사회적인 이야기로 의미를 확장해 나가고 싶다.

　돌봄은 여성적인 일이라고 생각하기 쉽지만 현실은 반드시 그렇지만은 않다. 거동하지 못하는 노인을 일으켜 부축하고 씻기는 일은 숙련된 기술뿐만 아니라 상당한 체력을 요하는 일이다. 물론 돌봄은

자신의 한계를 넘어서게 하는 그 무언가의 힘이다. 소중한 사람을 위해 내가 가진 능력의 일부를, 때로는 전부를 내어주는 일이었던 나의 가족 돌봄부터 제도화된 사회적 돌봄까지, 돌봄에는 큰 책임과 사명이 따른다.

실제로 돌봄의 경험은 내가 누구인지, 내게 중요한 것이 무엇인지, 나의 한계가 어디까지인지를 알게 하는 과정이었다. 이런 경험이 내가 내담자를 만나고 도움을 제공하는 실천적 영역의 일을 하는 계기가 되었으며 치료사로서 역량을 넓히게 하였다고 감히 말할 수 있다.

비록 나와 우리 가족의 경험은 전통적인 가치 기준에 따른 가족 돌봄 형태였지만 이를 현실적으로 가족 돌봄이 어려운 가족을 비롯한 다양한 차원의 돌봄보다 우위에 두고자 하는 의도는 없다. 실제로 우리 어머니를 돌보는 요양보호사는 가족 중 돌봄수혜자가 있는 분이고 나 역시 노인복지시설에서 치매 노인의 미술심리치료를 진행하고 있다. 이렇게 가족 내에서의 직접적인 돌봄을 넘어서 가족 간 돌봄으로

의 확장과 순환이 이루어지는 사회적 돌봄 네트워크는 돌봄제공자와 돌봄수혜자 모두에게 건강한 장치이고 돌봄의 새로운 패러다임이 될 수 있다고 생각한다.

이 책은 나의 미술치료학 학위논문으로부터 시작했기에 내용 전개가 일반적인 수기와는 다른 부분이 있을 수 있다. 치매와 자전적인 글쓰기에 관한 이론적인 부분과 치매 할머니와 치매 어머니를 돌보는 개인적 체험이 같이 담겨 있다. 클랜디닌(Clandinin)과 코넬리(Connelly)의 내러티브 탐구의 절차인 '현장에 들어가기, 현장텍스트 구성하기, 연구텍스트 구성하기' 순으로 글을 구성했다. 갑작스러운 가족의 치매 진단으로 고통과 혼란의 시간을 겪으며, 이를 삶의 일부로 받아들이고 적극적으로 대처하게 되는 치매 가족의 경험을 진솔하게 이야기했다. 미술치료사가 스스로의 경험을 돌아보며 진정한 치료사로 거듭나기 위해 자기 돌봄이 필요함을 자각하고 창조적인 활동을 통한 치유의 길을 모색하는 과정도 표현했다.

이 책의 내용은 미술치료사이자 작가이며 무엇보다 가족 돌봄제 공자인 나의 경험에 기반했으므로 가족이나 관련 인물, 관련 기관의 실명은 사생활과 익명성의 보호를 위해 언급하지 않았다.

어머니를 대신해 어머니의 생을 다루는 이야기를 하는 데에는 부채의식이 있다. 의식이 또렷하실 때 미술 공부부터 유학, 독립까지 항상 나의 뜻을 지원하며 지지해 주었던 어머니는 이번에도 딸을 응원하고 있지 않을까 짐작만 할 따름이다.

'치매 국가책임제'의 취지에서도 드러나듯 돌봄은 개별 가정 차원에서 사회적 차원으로 확장이 이루어져야 하는 국가적 책무이고 이는 세계적인 움직임이다. 미국 오바마 정부의 국무부 정책기획국장이었던 슬로터(Slaughter)는 돌봄이 '인간의 기본권'이라고 말한 바 있다.

치매뿐 아니라 아픈 누군가를 돌보는 것으로부터 비롯된 제2, 제3의 환자가 존재한다. 돌봄 대상에게서 정신적, 신체적인 영향을 받게 되는 수많은 돌봄제공자에게 환자가 아픈 것은 누구의 탓도 아니라

고, 우리는 타인을 돌보는 존재이면서 동시에 자신을 돌보아야 하는 존재임을 잊지 말자고 연대의 손을 내밀고 싶다. 나는 우리 사회의 돌봄 네트워크를 만들어가는 데 조금이나마 기여하기 위해 사회복지정책과 관련한 공부도 지속하고 있다.

한가족 내에서도 모두가 같은 돌봄 경험과 내러티브를 갖지 않는 만큼 세상에는 수많은 돌봄의 이야기가 있다. 모두를 이해할 수는 없겠지만 서로에게 공감하고 희망이 되고자 이 책을 쓰게 되었다.

치매 노인을 돌보는 가족 돌봄제공자의 현실을 심층적으로 이해함으로써 치매 노인의 삶의 질과 직결되는 돌봄제공자의 삶의 질을 향상시키는 데 기여하고자 한다. 치매 돌봄제공자뿐만 아니라 다양한 층위의 돌봄제공자의 부양 부담 감소를 위한 사회적 공감대 형성과 수요자 중심의 제도적 장치를 마련하는 데 도움이 되면 기쁘겠다. 또한 치매 노인과 치매 가족을 치료하는 미술치료사를 비롯한 다양한 치료 영역의 전문가에게 실질적인 도움을 제공할 수 있기를, 무엇보

다 우리 사회가 돌봄의 중요성에 공감하고 보다 많은 사람이 치매 노인과 치매 가족의 삶을 이해하는 데 도움이 되기를 마음으로 바란다.

차례

I

1

엄마

이 사람은 위대한 특성을 가진 개인일 수도 있고 평범한 사람일 수도 있다. 이 사람의 인생은 시시한 인생일 수도 있고, 위대한 인생일 수도 있으며, 험난한 인생일 수도 있고, 단명한 인생일 수도 있으며, 찬사를 받지 못한 성취라는 점에서 기적과 같은 인생일 수도 있다. (헤일브런, 1988)

I

인생을 살아가다 보면 뜻밖의 사건을 마주하는 경우가 있다. 그 사건 앞에서 어떻게 대처해야 할지 실로 막막할 때가 있다.

미술을 전공하고 프랑스에서 유학한 후 귀국해 작품 활동과 미술 지도 등을 하며 지내던 2012년의 생일, 외할머니가 갑자기 화장실에서 낙상하셔서 병원에 입원하셨고 섬망에 이어 치매 판정을 받았다. 금이 간 허리의 통증과 폐렴에다 치매까지 겹쳐 병원에서는 마음의 준비를 하라고 했다. 외동딸인 어머니와 평생 함께였고 늘 우리 가족과 같이 살았던 외할머니의 마지막을 집에서 모시는 것으로 결정하고, 가족 모두 밤낮으로 애써 간병했다. 몇 년간은 어머니와 가족의 극진한 노력으로 할머니의 상태가 호전되어 낮 동안은 데이케어센터도 다닐 수 있게 되었다. 그러나 할머니는 점점 노쇠해 갔고 어느 날 오랜 시간 할머니를 돌보던 어머니마저 경도인지장애로 진단받았다.

할머니의 투병 기간이 길어지면서 가족 모두가 돌봄을 위해 각자의 생활을 희생하던 비상체제는 오래갈 수 없었다. 병을 얻은 어머니의 건강을 위해 가족 모두 할머니를 요양병원으로 모시길 원했으나 어머니는 끝까지 반대하셨다. 홀로 할머니를 돌보다시피 하면서 어머니의 상태도 점점 나빠졌다. 할머니의 간병으로 지친 어머니가 이미 치매 증상을 보였음에도 간병 스트레스로 인한 우울증과 건망증 정도로 치부하던 나는 할머니의 간병을 위해 들어갔던 본가에서 다시 나

오게 되었다. 죽음을 앞둔 가족과 함께 살아가는 불안정한 상황 속에서 몇 년간 제대로 된 작업은 도저히 할 수 없었다. 항상 누군가는 할머니를 돌봐드려야 했기에 원하던 외국의 레지던시 프로그램과 전시 참여는 자연스럽게 포기하게 되었고 작가로서의 정체성뿐만 아니라 존재의 의미까지 점점 잃어가고 있었다. 그 당시 나의 목표는 우선 집으로부터 신체적, 심리적으로 분리되는 것이었지만, 그마저도 힘들었을 만큼 심신이 약하고 소진되어 있었다.

집을 떠나며 어머니의 마음을 깊이 공감하지 못하고 외롭게 했던 기억이 치료사가 된 이후로도 마음에 남았다. 가장 가까운 가족의 마음을 헤아리지 못하고 나 자신도 돌보지 못하면서 내담자를 돕는다는 것이 과연 가능할까 하는 의문이 계속 나를 괴롭혔다. 결국 어머니의 건강도 나빠진 상황에서 가족의 적극적인 개입으로 할머니를 병원에 모신 지 몇 개월 지나지 않아 할머니가 돌아가셨다. 비슷한 시기에 어머니는 경도인지장애에 이어 노인장기요양보험 장기요양등급 중 치매 5등급 판정을 받았다.

이제는 어머니를 돌볼 차례였다. 그때부터 나는 치매안심센터의 음악치료와 치매전문병원의 인지치료 등 어머니가 다양한 치료를 받을 수 있도록 정보를 수집하고 돌보며, 절대적인 관심과 필요에 따라 본격적으로 미술치료 공부를 시작했다. 미술치료사가 된 동기는 궁극

적으로 어머니의 치료였다.

다양한 치매 관련 수기와 이론서를 읽고 노인장기요양보험제도, 치매 국가책임제 같은 정책과 관련한 정보를 얻으려고 노력했으며 치매에 관해서는 거의 전문가가 되었다고 자부할 정도였다. 하지만 현실에서 나는 초보 미술치료사였고, 치매안심센터에서 실습하며 여러 가지 어려움에 부딪히다 보니 치료사로서 자신의 능력을 고민하게 되었다. 개인 상담을 위해 나를 찾았던 어머니 나이 정도의 한 치매 고위험군 여성은 심지어 어머니와 이름까지 같았고, 내 안에서 투사와 역전이가 일어나 결국 상담을 중단하기에 이르렀다. 미술치료사로서 고민은 점점 깊어져 갔다. 역량을 갖춘 치료사가 되기 위해서 어머니의 경증치매 그리고 그런 어머니와의 관계는 꼭 짚고 넘어가야 할 미해결 과제였고, 꼭 풀어야 할 인생의 과업이었다. 치료사로서뿐만 아니라 나 자신의 삶을 온전히 살아감에 있어 극복해야 할 화두였다.

치매가 모계의 유전이 아닐까, 어머니가 그랬던 것처럼 나도 어머니의 돌봄을 위해 내 삶을 희생하고 자신을 잃어버리는 대물림을 하지는 않을까 하는 두려움이 내 안에 있었다. 이 두려움은 다행히도 집단미술치료 프로그램에 직접 참여하며 나 자신의 내면을 돌아보고, 미술치료 회기를 위해 준비하고 수행하는 과정을 통해 점차 해소되어 갔다. 다시 느낀 몰입의 즐거움은 미술 작업을 다시 시작하고 나의 길

을 찾으려는 노력으로 이어졌다.

예전의 나에게 미술은 현실 참여적이고 정치적으로 올바름을 추구하는 것이었지만 시간이 지날수록 강박적으로 스스로를 괴롭히는 일이 되어 있었다. 창작이 주는 순수한 즐거움과 희열을 잊었던 나에게 미술치료사로서 미술 작업을 하게 된 것은 운명과도 같은 꼭 필요한 창조적 치유 과정이었다. 아트 애즈 테라피(Art as therapy), 내가 운영하는 작은 연구소 이름이기도 한 치유로서의 미술은 나를 패러다임적 사고가 아닌 삶의 내러티브와 치유로 이끌었다. 어머니의 치료를 위해 시작한 미술치료가 나의 마음 깊은 곳의 목소리를 듣게 하고 다시 살아갈 용기를 주었다. 특히 아동, 청소년 상담센터와 유치원에서 미술치료사로 활동하며 치매 노인이 아닌 아이들을 새로운 대상으로 만나 치료하게 된 경험도 도움이 되었다. 어린아이와 치매 노인은 지니고 있는 에너지는 다르지만 순수한 기쁨을 받아들이는 능력에 있어 유사한 점을 느꼈기에 치매 노인을 점점 더 편안하게 대할 수 있었다. 또한 지역의 노인복지센터에서 경증 치매 노인을 대상으로 집단 미술치료를 진행하면서 치매 노인들에게 각별한 애정을 느끼게 되었고 치매 노인들을 만나면서 오히려 치료사가 치유되는 귀중한 경험을 하였다.

이 책에서 이같은 치료사로서 '내면화되고 지속되는 생애 이야기'

를 통해 개인적 경험의 본질과 그 사회적 의미를 살펴보았다. 가족의 일원인 나 자신을 연구하는 자전적 내러티브 탐구를 방법론으로 가족 내 주요 사건과 역동을 탐색했다. 경험을 새로운 의미로 해석하고 사회적 맥락을 부여하고자 노력했다. 또한 미술치료사가 치매 노인 가족 돌봄 경험을 통해 어떻게 자신의 내면을 돌아보고 자신을 돌보게 되는지 그리고 그 극복 과정이 미술치료사로서 역량에 미치는 영향은 어떠했는지 진솔하게 이야기해 보고자 했다.

2
치매

인간으로서 존엄성이 무너질까 걱정하지 말자. 우리의 존엄성은 건재하다.
(바이오크, 2014)

I

2020년 우리나라의 65세 이상 노인 인구는 8,125,432명으로 전체 인구 중 15.7%를 차지하며, 중앙치매센터의 치매유병현황보고에 따르면 치매 환자 수가 832,795명, 치매유병률은 10.25%이다. 2017년 전체 인구 대비 노인 인구 비율이 14% 이상으로 이미 빠르게 고령사회(Aged Society)에 진입한 우리나라는 생활수준의 향상과 의료기술의 발달로 노인 인구의 증가와 더불어 치매유병률이 계속 증가할 것으로 보인다.

세계보건기구는 치매란 뇌의 만성 또는 진행성 질환에서 생긴 복합적인 증후군으로, 정상적인 노화에서 예상되는 것 이상으로 인지기능이 저하되어 나타나는 기억력과 사고력, 지남력, 이해력, 계산력, 학습능력, 언어능력, 판단력을 포함한 고도의 대뇌피질기능의 다발성장애로 규정한다. 인지장애와 더불어 행동장애, 성격 변화 등이 수반되어 사회적, 직업적 기능이 저하되는 치매의 특성상 치매 노인이 일상생활을 영위하려면 필연적으로 보호자에게 의존해야 하고 결국 독립적인 생활이 불가능하게 되므로 돌봄제공자의 부담이 커진다.

보건복지부 자료에 따르면, 정부는 2008년부터 노인장기요양보험제도를 시행했고 2012년에는 중앙치매센터를 개소하고 2014년 7월부터 장기요양등급체계를 개편하여 경증치매 노인을 위한 치매특별등급인 5등급을 신설하는 등 다양한 공적 서비스를 제공하고 있다.

2017년 치매 국가책임제 추진 이후 2018년 전국적으로 치매안심 센터를 설치했으며 센터별로 치매 노인 검진, 관리뿐만 아니라 치매 가족과 보호자 지원 사업으로 치매 가족 상담, 가족교실, 힐링 프로그 램 등을 운영하며 치매 가족 자조모임도 이루어지고 있다. 2018년을 기준으로 노인장기요양보험을 이용하는 치매 환자는 약 30만 명이 며, 생산가능 인구 100명이 돌봐야 하는 치매 노인이 2명인 만큼 치 매는 개인과 가족 차원에서뿐만 아니라 국가적 차원에서도 부양 부담 이 큰 만성질환이다.

국가 차원의 정책적 지원에도 불구하고 치매 노인 부양은 우리나 라의 가족 중심적인 전통적 가치에 기반해 가족의 책임으로 강조되며 실제로 돌봄이 주로 가정에서 이루어지고 있다. 노박(Novak)과 게스 트(Guest)가 부양 부담을 시간적 부담, 발달상 부담, 신체적 부담, 사 회적 부담, 정서적 부담 등 다섯 가지 차원으로 구분했듯 부양 부담은 돌봄제공자가 경험할 수 있는 신체적, 심리적, 사회적, 경제적 문제를 포괄하는 총체적이고 다차원적인 개념이다. 치매 노인을 돌보는 가족 은 피로 누적과 스트레스로 건강상태가 악화되고, 우울감과 무력감 으로 정신건강에도 부정적인 영향을 받는다. 만성질환의 특성상 부양 기간이 늘어남에 따라 돌봄제공자의 사회 활동이 제한되고 직업 활동 에 제약을 받는 경우도 있으며 이에 따라 사회적 고립감을 느끼기도

한다. 더 나아가 가족 간의 갈등과 가족 관계의 부정적 변화가 야기되기도 하는데, 이런 상황 속의 스트레스는 돌봄제공자의 치매 발병이나 자살, 치매 노인 학대, 간병 살인 같은 심각한 사회 문제로 이어지기도 하므로 가족 돌봄제공자를 위한 각별한 관심과 지원이 필요하다.

가족 내에서 돌봄을 담당하는 주부양자는 주로 여성으로, 돌봄을 여성에게 수행하도록 요구하는 사회적 분위기 속에서 여성 자신도 높은 돌봄 의무감과 책임감을 가지게 된다. 주부양자가 돌봄을 숙명적인 과정으로 받아들이게 되고 부양 부담감이 높아지면서 건강이 나빠지게 되는데, 치매 노인인 외할머니를 돌본 내 어머니의 경우도 마찬가지였다.

치매 노인과 돌봄제공자 사이의 경직되고 서로에게 속박된 케어 관계를 나타내는 병리 현상인 동반의존 상태에서 '치매의 2차적 희생자'가 되었던 어머니의 사례를 통해 치매 노인의 가족 돌봄제공자가 겪는 부담과 고통을 이해해 보고자 한다. 또한 '치매의 3차적 희생자'가 되는 것을 거부한 저자가 이를 극복해 가는 과정은 자기 돌봄과 외상 후 성장의 긍정적인 사례로 볼 수 있다. 로턴(Lawton)이 돌봄 평가와 심리적 안녕감에 관한 두 가지 요인 모델(two-factor model of caregiving appraisal and psychological well-being)을 통해 가족 돌봄 경험의 평가를 돌봄 부담감과 돌봄 만족감 등 두 가지 차원으로

제시하기도 했듯이 가족 돌봄 경험을 이해하기 위해서는 돌봄의 부정적인 측면인 돌봄 부담감뿐만 아니라 긍정적인 측면인 돌봄 만족감에 동시적 접근이 필요하다.

현재까지는 돌봄의 긍정적인 측면보다는 부정적인 측면인 부양부담에 관련된 부분이 집중적으로 연구되었고, 다양한 차원에서 이루어지는 돌봄 부담을 측정하거나 개념화하는 데 따르는 어려움으로 돌봄제공자를 이해하는 부분이 제한적이었다. 따라서 나의 개인적인 체험인 치매 가족 돌봄 경험을 내러티브를 통해 심층적으로 탐구하는 것은 미술치료사의 자기 이해와 역량 강화를 위한 개인적인 기록으로서뿐만 아니라 학문적인 다양성을 확보하기 위한 자료로서도 그 의미가 있다고 본다.

미술치료사와 내담자는 일방적인 치료가 이루어지는 관계가 아니며 치료사 역시 내담자와 만나는 과정에서 치료사이자 개인으로서 성장을 경험하게 된다. 치료 관계를 형성하는 데 가장 중요한 도구이자 주체는 치료사 자신이므로 미술치료사가 직업적 전문성을 유지하고 발전시키기 위해서는 개인적인 삶의 문제를 관리하는 것이 필수적이다. 치료사의 발달은 개인적으로 내면의 성찰을 이루는 것과 관계 속에서 연결 회복과 자기 분화를 이루어 가는 과정 모두를 포함한다. 나는 가족을 돌보는 과정에서 자신을 개별적이고 소중한 존재로 생각하

고 보살피며 주변 환경이나 관계로부터 자기를 분화하는 능력인 '자기 돌봄(Self-Care)'의 함양을 통해 미술치료사로서 거듭나고 있었다.

어머니는 기억력 저하로 자신의 삶에서 내러티브를 구성하는 데 한계가 있지만 가장 가까이에 존재하는 가족이자 돌봄제공자인 나의 경험을 통해 가족 돌봄과 극복의 과정을 보여주는 깊이 있는 탐색이 가능해진다. 이러한 자기 연구를 통해 개인적인 경험이 사회문화적 맥락으로 확장되고 공적 대화가 이루어진다.

딸이자 미술치료사로서의 특수하고 자전적인 경험을 통해 개인의 내면과 직업적 정체성이 변화하는 과정을 구체적으로 탐색했다. 가족 돌봄 경험이 미술치료사의 삶에 미친 영향과 그 본질적 의미는 비판적인 자기 이해와 실천을 위한 개인적 이야기를 넘어 사회적 맥락 속에서 재구성되고 타자와 대상 세계로 확장되었다. 이 책이 실천적인 현장에서 일하는 미술치료사의 치매 노인과 치매 가족의 치료에 도움을 주고 더 나아가 치매 노인 가족 돌봄제공자에 대한 이해를 촉진해 가족 돌봄의 다양한 스펙트럼을 제공할 수 있기를 기대해 본다.

II

1
발현

발현(epiphanies)이란 한 개인의 인생에서 전환점이 된 특별한 사건을 뜻한다. 그것은 사소한 발현에서 주요한 발현에 이르기까지 다양한 영향력을 미치고 있으며 그 영향은 긍정적일 수도, 부정적일 수도 있다. (덴진, 1989)

G30.0, F00.1 같은 낯선 기호는 어머니의 진단서에 쓰여 있는 사인분류로 질병분류 목록상 조기 발병을 수반한 알츠하이머병, 만기 발병 알츠하이머병에서 '치매: 알츠하이머병 1형'을 뜻한다. 2018년 1월, 어머니가 치매로 진단받았다. 7년 넘게 치매로 투병하던 할머니가 돌아가시기 한 달 전이었다.

스스로 '기억력의 제왕'이었다고 할 만큼 머리가 좋았던 어머니의 치매 진단이라는, 지금도 믿기지 않는 일을 나는 글로 쓰고 있다. 어떤 현실은 당사자에게 현실적으로 다가오지 않는 경우가 있다.

치매조기검진사업의 절차상 1단계는 보건소와 치매안심센터에서 이루어진다. 간이정신상태검사(MMSE-DS)를 통해 치매 의심 및 위험군을 선별하고, 정밀한 검사가 필요할 경우 거점병원에 검진을 의뢰한다. 치매척도검사, 치매신경인지검사, 일상생활척도검사 등의 진단검사와 전문의의 진찰을 통해 치매로 진단받은 경우 혈액검사, 뇌영상촬영 등 치매의 원인을 감별하는 검사를 시행한다. 어머니는 K-MMSE, SNSB, 치매척도검사인 CDR(Clinical Dementia Rating)과 GDS(Global Deterioration Scale), 인지장애기능평가 KDSQ(Korean Dementia Screening Questionnaire), 기본적 일상생활능력검사 B-ADL(Barthel Activities of Daily Living), 수단적 일상생활능력검사 I-ADL(Instrumental Activities of Daily Living),

신경정신행동검사 NPI(Neuropsychiatric Inventory)라는 수많은 생소한 검사와 자기공명영상(MRI) 촬영의 절차를 거쳐 치매로 진단받았다. 충격은 한 번에 강하게 다가오지 않았다. 처음에는 멍하다가 조금씩 스며드는 충격도 있는 것을 알게 되었다. 이제야 할머니를 돌보던 노동에서 벗어나 어머니가 노후를 즐기길 바라고 있었는데 생이 너무 가혹하다는 생각이 들었다.

그 당시 어머니는 치매로 진단된 외할머니를 7년 넘게 간병하고 있었다. 처음 겪는 할머니의 치매 증상과 가정 돌봄의 과정은 가족 모두에게, 특히 어머니에게 큰 충격과 심리적 균열을 주었다. 어머니의 치매 발현은 그 영향을 받아 일어난 더 충격적인 2차 사건이라고 볼 수 있으므로 어머니의 치매 진단 이전 외할머니의 치매 발현에 관해 먼저 이야기하고자 한다.

2012년 3월 생일 전날, 나는 영화 대본의 프랑스어 번역을 의뢰받아 작업 중이었다. 해외 영화제 출품을 위해 급하게 들어온 번역 건으로 시간이 촉박해 이미 여러 번역가를 거쳐 나에게 넘어온 것 같았다. 쉽게 마감하기는 어려운 역량 밖의 일이었고 밤새 작업은 이어졌다. 생일에는 가족이 모두 모여 밥을 먹고 케이크를 자르는 행사를 해 왔기에 주인공인 내가 빠질 수 없어 겨우 일을 마치고 집으로 향했다. 어머니는 저녁 준비를 하고 나는 TV를 보던 일요일 오후 4시쯤, 쿵하는

소리에 달려가 보니 할머니가 화장실에 쓰러져 있었다. 평소 거동에는 큰 무리가 없었던 할머니였지만 화장실에서 넘어지며 변기에 머리를 부딪혀 뇌진탕을 일으켰다. 즉시 가까운 대학병원 응급실로 모셨지만 응급처치 후에도 할머니는 의식이 오락가락해 가족 모두가 마음을 졸였다. 하필 내 생일에 이런 일이 일어나다니. 멍하니 TV를 보다가 할머니가 쓰러질 때 아무것도 하지 못한 자신이 원망스럽고 모든 게 내 탓인 것만 같았다.

할머니는 허리에 금이 가 움직일 수 없었고 의사는 금이 간 부위에 시멘트를 부어 접합하는 수술 방법이 있다고 설명했다. 다만 노인 환자의 경우 대부분 수술 후 허리는 나아도 후유증으로 기력이 쇠하여 사망하는 일이 많으므로, 수술 여부를 결정하는 것은 가족의 선택이라고 했다. 수술을 받지 않는 것으로 결정하자 입원 상태를 유지하는 것이 더는 불가능해졌다. 우리 가족은 며칠 후 할머니를 노인전문병원으로 모셨다. 거동이 어려워진 할머니가 불편 없이 지내길 바라는 취지였으나 병원에서는 다른 환자의 보호자는 자주 찾지 않는다는 이유를 들면서 면회를 제한했고 결국 5일 만에 퇴원하게 됐다. 그곳에 입원한 노인들은 대부분 고층 병실에 있다가 시간이 흐름에 따라 중환자 병동인 저층으로 이동해 생을 마감하고 결국 1층 장례식장으로 옮겨졌다. 우리 가족은 이러한 몇몇 요양병원의 실태를 어렴풋이 알

게 되었고, 그 당시 경험이 훗날 어머니가 가정 돌봄을 고집하고 할머니를 시설에 모시지 않은 이유로 작용하기도 했다.

그해 4월 할머니는 또 다시 대학병원에 입원하셨다. 폐렴으로 할머니의 건강 상태가 급격히 위중해져서 허리 수술도 불가능한 상황이었다. 이때부터 할머니에게 섬망 증상이 나타났고 치매로 이환되었다. 그리고 가족의 고통스러운 시간도 시작되었다. 어머니를 주축으로 가족 모두 교대로 병실을 지켰는데, 밤새 입원실에서 환각에 시달리며 고통스러워하는 할머니를 돌보는 일은 고역이었다. 제대로 잠을 잘 수 없었고 할머니가 꿈결에 갑자기 크게 소리치는 경우가 있어서 입원실의 다른 환자들을 깨우는 것은 아닌지 전전긍긍하는 마음 또한 괴로움이었다. 내가 알던 할머니의 모습을 더는 찾을 수 없었고 처음으로 치매의 무서움을 몸서리치게 느꼈다. 할머니의 상태가 점점 악화되자 병원에서 가족들을 부르더니 마음의 준비를 하라고 했고 우리 가족은 할머니를 집에 모시기로 결정했다.

마지막이라는 생각으로 온 가족이 합심해 24시간 3교대로 할머니를 돌보았다. 일반식이 불가능해 L튜브로 영양 공급이 이루어졌고 가정방문 간호사가 수액과 약제를 주사하기 위해 집으로 왔다. 불편한 콧줄을 떼려고 하는 할머니를 계속 살피고, 누워만 있는 할머니를 씻기며, 소변통과 대변 기저귀를 가는 것은 모두 가족의 몫이었다.

힘들었지만 충격을 느낄 새도 없었다. 그 당시 나는 유학 미술 과외를 하던 대학가의 작업실 겸 생활공간에서 지내다 할머니 간병을 위해 본가로 들어갔다. 어려서부터 가까웠던 외할머니를 돌보는 것은 나에게 너무나 자연스러운 일처럼 느껴졌다. 우리 어머니는 외동딸이었고 매일 출근해야 했기에 어린 시절 나는 주로 할머니의 돌봄을 받으며 자랐다. 초등학생 때까지는 외할머니, 언니와 같은 방을 사용했다. 그림 1은 후일 할머니의 유품 상자에서 찾은 내가 초등학교 3학년, 어버이날에 외할머니께 썼던 편지이다. 초등학교 교장을 지내신 할머니는 체구가 작았지만 눈빛은 형형했고 사람들에게 친절했지만 카리스마가 있었다. 나는 그런 할머니를 사랑했고 자랑스러워했다.

외할머니께

외할머니요 매일 뵙는 할머니께 편지를 쓰니 좀 쑥스러워요.

요번 어버이날을 같이하여 할머니 말잘듣는 착한어린이가 될게요.

할머니, 우리들 때문에 힘들었던 일이 있을 때도 있었겠지요?

이제부턴 그런일 없도록 노력할께요.

선물은 마련하지 못했지만 카네이션과 편지는 준비했어요.

할머니 말 잘듣고 착한어린이가 되는 것이 가장큰 선물이지요. 그리고, 더욱더 튼튼하고 건강한어린이가 될께요.

그럼, 안녕히 계셔요.

1988년 5월 7일

김지혜 드림

그림 1. 나의 편지(1998. 5. 7.)

가족들이 극진하게 돌보면서 할머니의 상태는 기적적으로 점차 나아졌고, 2015년 1월부터 대학병원에서 통원치료를 시작할 수 있을 정도가 되었다. 같은 해 6월에는 데이케어센터 주간보호시설 이용도 가능해졌다. 건강을 되찾아 가는 모습에 몇 년간 할머니의 간병으로 지친 가족들은 각자의 삶으로 복귀하며 점점 할머니로부터 멀어져 갔고 어머니만 항상 그 자리에서 할머니를 돌봤다. 어머니에게는 할머니가 센터에 계시는 동안 사람들을 만나거나 한강변을 산책할 수 있을 정도의 시간이 주어졌다. 그 당시 90을 넘긴 할머니는 점점 노쇠해 갔고 센터에서 낮에 잠을 자고 돌아오시면서 낮과 밤이 바뀌는 경우가 많았다. 할머니는 밤마다 악몽을 꾸거나 화장실을 출입하며 깨는 바람에 어머니의 숙면을 어렵게 했다. 한 번도 깨지 않는 밤이 없을 정도로 불규칙한 할머니의 수면은 어머니에게 숙면의 시간을 허락하지 않았다. 이 부분이 어머니가 치매를 겪게 된 원인 중 하나가 아니었을까 짐작만 할 뿐이다.

그림 2는 그 당시 내가 진행한 협업 작업에 등장했던 수많은 여성의 모습과 그들의 의상이다. 여성 신체 옆에 있는 의상은 마치 사회적으로 주어진 역할의 상징처럼 느껴지며, 붉은 색상의 무수한 반복은 스트레스 상태를 보여준다. 공간의 3면 전체에 종이 인형으로 표현된 여성이 빼곡히 배치된 모습은 연대와 지지의 상징이라기보다 클론과

같은 형태의 재생산으로 보여 자아의 상실감마저 느껴진다. 어머니에 이어 내게 대물림된 역할의 옷을 입고 돌봄을 수행하는 모습을 드러낸 것 같기도 하다. 가정에서 할머니를 돌보는 피로감, 언제든 할머니의 증상이 나빠질 수 있는 돌발적인 상황에 대비하는 비상 상태의 긴장과 불안, 강박이 느껴지는 작업이다.

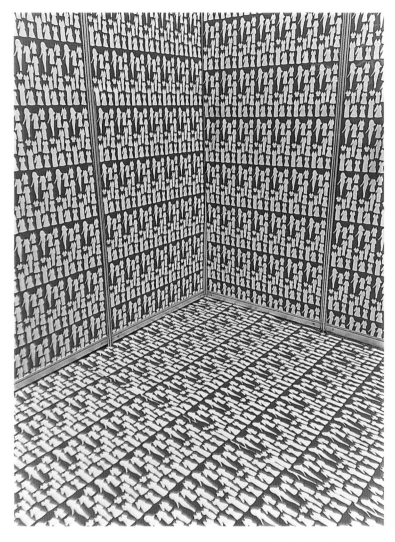

그림 2. Paper Doll(2015. 10.)

어느 날부터인가 냉장고에는 상한 음식물이 쌓였다. 어머니는 식재료를 얼마나 사 왔는지, 어떻게 쓰이는지 잘 기억하지 못했고 항상 즐겨 먹던 음식의 명칭을 잊은 것처럼 똑같은 질문을 반복하셨다. 할머니의 옷차림은 갑자기 변화된 계절과 맞지 않았고 어머니도 더는 정갈한 모습을 유지하지 못하고 있었다. 그럼에도 나는 그 당시 작업을 겨우 다시 시작하면서 가족 돌봄을 위해서는 나 자신의 돌봄 또한 소홀히 할 수 없다고 판단했다. 우여곡절 끝에 집을 나가기로 결정된 후에도 이사 이야기를 번복하는 어머니에게 짜증을 내기도 했다. 현명하셨던 어머니가 판단력을 잃었다고 생각했지만 오랜 간병으로 누적된 나 자신의 괴로움만으로도 버거워서 어머니의 증상을 별것 아닌 일로 치부했다. 어머니의 건망증을 답답해하며 때로는 화를 내기도 했다. 2016년 5월, 나는 다시 한번 집을 나와 따로 터전을 꾸렸다.

어머니의 상태는 점점 나빠졌지만 치매에 걸리기엔 상대적으로 젊은 나이에 고학력자였던 어머니는 가족들의 걱정과는 다르게 보건소와 치매안심센터의 선별검사에서 높은 점수를 받았으며 치매로 진단되지 않았다. 어머니는 그렇게 일 년을 별다른 조치 없이 지냈다. 그때 적극적으로 대처하지 않았던 것이 지금도 마음에 깊은 후회로 남는다. 평소 포용력이 넓던 어머니가 고집을 부릴 때 치매인 줄 모르고 짜증을 냈던 기억, 일정을 조정해 가며 할머니를 돌봐야 할 때 화를 냈

던 일, 어머니를 외롭게 했을 나의 무심함과 무책임한 행동은 죄책감으로 되돌아 왔다. 오히려 집을 떠나고 나서야 어머니의 병세와 가족의 상황을 좀 더 객관적으로 바라볼 수 있었고, 그 당시에는 보이지 않았지만 상황을 나아지게 할 수 있었을 지점이 나중에 하나씩 드러나기도 했다. 돌아보면 간병이 오래 지속되면서 할머니의 치매와 관련한 치료적 허무주의(therapeutic nihilism)가 우리 가족에게 드리워져 있었다. 그 당시 가족 모두 어느 정도 우울감과 무력감에 빠져 있었고, 할머니의 입원 같은 결정에 적극적으로 나서지 못했다. 지금에 와서 어떤 가정도 무의미하다는 걸 알지만 할머니의 입원과 어머니의 치료가 좀 더 빨랐더라면 어머니의 치매 발병은 늦출 수 있지 않았을까, 어머니는 치매 진단을 받지 않았을 수도 있지 않았을까 하는 생각을 피할 수 없다.

2017년 11월, 치매전문병원에 입원한 할머니는 겨울이 채 지나기 전인 이듬해 2월 돌아가셨다. 갑작스럽지 않은 죽음은 없었다. 어머니의 경도인지장애도 2018년 초 치매로 이환되자 그 충격에 좌절하고 있을 수만은 없었다. 할머니의 주변 정리, 어머니의 장기요양보험 신청 등 처리해야 할 일을 하나씩 해 나가는 상황에서 마음은 무너져 갔다. 2018년 10월, 어머니는 치매치료로 유명한 병원에서 다시 한번 정밀검사를 받은 후 측두엽의 기능 저하가 두드러지고 사물의 개념과

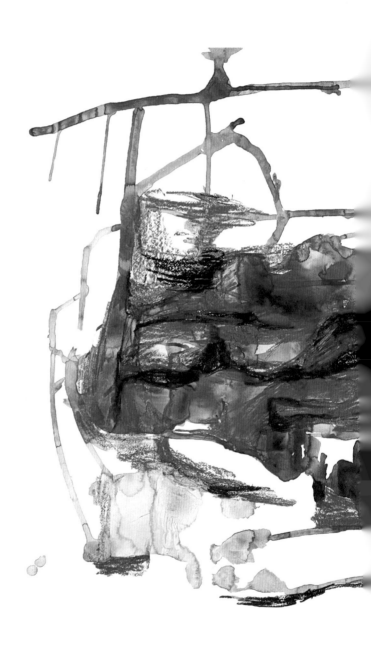

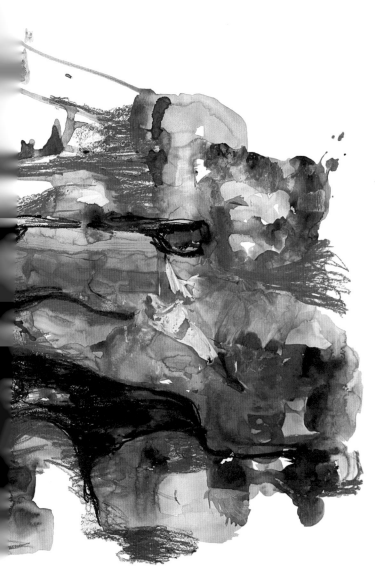

그림 3. Blue on Blue(2018. 3.)

의미를 상실하는 의미치매라는 진단을 받았다. 처방된 치매약을 복용하고 주기적으로 인지치료를 받아야 하는 어머니의 상태가 현재까지 지속되고 있다.

그림 3은 할머니가 돌아가신 후 한 달도 지나지 않아 이루어진 작업이다. 감정을 자연스럽게 따라가다 보니 푸른 추상화로 표현되었다. 파란색은 우울과 내면으로 향하는 구심적 심리를 상징한다. 큰 종이 위에 파란 물감을 뿌리고 흘러내리게 한 작업은 그 형태에서 불안감과 역동성을 드러낸다. 웨트온웨트(wet-on-wet) 기법의 물감 중첩으로 축축해진 표면에 티슈를 얹기도 하는 등 슬픔을 보듬는 작업을 통해 우울의 두꺼운 질감을 표현했다.

집단으로 활동하던 동료들 앞에서 나의 작업 의도와 그 당시 감정을 이야기한다는 것은 어려운 일이었다. 그저 '얼마 전 상을 당해서'라고 설명하는 단순한 말에 그쳤다. 괜찮은 척했지만 내 감정의 깊은 곳을 들여다보는 작업에는 조금 더 시간이 필요했다. 사실 연이은 치매라는 불편한 심연 속에서 나는 난파하기 직전이었다.

2
인식

심리학자가 되려면 행복을 이해할 수 있을 만큼 불행을 충분히 경험해야 하고, 사막에서 살고 있는지 불구덩이에서 살고 있는지 구분할 수 없을 만큼 충분히 절망해야 한다. (시오랑, 1990)

"치매는 관습적인 내러티브 구조를 따르지 않는다." 이야기의 끝은 있지만 시작은 갑작스럽고 돌봄 과정의 경계가 뚜렷하지 않아 치매 가족들은 혼란을 느낀다. 이론상으로 치매의 진행단계는 비교적 명확해 증상의 심각도에 따라 초기, 중기, 말기로 구분되지만 실제로 각각의 시기를 정확히 구분하기는 힘들다. 치매 가족의 돌봄과정 역시 깔끔하게 구분되지 않는다. 치매의 증상은 예측이 불가능해서 그에 따른 환자의 변화는 '발작적이고 단속적'으로 나타나며, 치매를 잘 알게 되었다고 생각할 때마다 다시 새롭게 배워야 하는 순환적 구조를 띤다.

갑작스러운 치매 발현으로 무력감과 좌절감을 느끼는 가족들이 돌봄을 위해 늘 준비되어 있어야 한다는 것은 어려운 일이다. 특히 가족 내에서 돌봄을 담당하던 어머니가 돌봄을 받아야하는 상황이 되면서 매 순간이 낯설고 버거웠다. 인지능력이 사라지면서 인격을 잃게 되는 가족의 모습을 보는 것은 매우 고통스러운 일이다. 하루하루를 인간의 존엄을 지키며 영위하는 것조차 어려운 상황에서 닥치는 일을 하는 것만으로도 벅찼고, 제대로 돌봄을 제공할 수 있는 사람이 되는 데는 오랜 시간이 걸렸다. 우리는 돌봄의 관계 속에서 점점 배려하고 돌보는 사람으로 성장해 간다. 돌봄이 여성에게 더 쉬운 일이 아님에도 여성은 주로 남을 돌볼 줄 알아야 한다는 사회문화적 기대 속에서

자란다. 어머니는 평생 가족들을 돌보았으며 본인이 치매로 진단받을 때까지 치매 어머니를 돌봤다. 돌보는 일보다 돌봄을 받는 것에 더 익숙했던 나 역시 할머니를 간병하며 누군가를 돌보는 법을 배웠다. 돌봄을 주고받는 일은 실질적인 도움뿐만 아니라 감정적 지지와 유대를 주고받는 일이다. 돌봄은 어려움이 닥쳐 고통을 헤쳐 나가야 하는 사람들과 공존하는 일이다. 보살피고 보호하고 다가올 슬픔까지 준비하는 일이기도 하다. 돌봄의 실천은 대상자와의 관계속에서 공감, 연민 같은 정서적 참여를 통해 이루어진다.

할머니에 이어 어머니의 치매 진단으로 감당하기 어려운 감정에 나는 이성적으로 대응했다. 온라인 치매 가족모임의 수기를 읽고 정보를 수집했으며 치매 관련 서적을 찾아 공부했다. 나의 전공을 살리면서 어머니를 도울 수 있는 미술치료를 진지하게 공부하기 시작한 것도 이때부터였다. 강의를 듣고 치매센터에서 실습하며 미술치료가 치매 노인의 정서에 미치는 긍정적 효과를 체감할 수 있었다. 미술치료 전문가 과정과 석사 과정을 거치며 쌓은 경험은 미술치료사로서 내 삶에 초석이 되었다.

명상을 시작하고 숨을 크게 내쉬고 들이쉬는 호흡을 연습했다. 이전의 돌봄 경험으로 치매 노인을 돌보는 것은 긴 호흡으로 이루어지며 삶의 불가해함, 무상함 간의 투쟁과도 같다는 것을 나는 이미 알고

있었다. 돌봄은 노동집약적인 활동이어서 아픈 사람을 돌보며 항상 긍정적이고 한결같은 태도를 유지하는 것은 힘든 일이었다. 치매 관련 정보와 지식의 습득, 그와 동시에 긍정적이고 수용하는 마음의 자세도 갖추어야 했다. 가족의 치매라는 주요 사건과 돌봄의 과중함 속에서도 중요한 것을 잊지 않고, 잃지 않을 수 있는 인내와 용기가 필요했다.

말로는 다 표현할 수 없는 감정은 눈물이 되어 흐르지만 눈물은 나중에도 흘릴 수 있다. 조금이라도 기억이 남아 있는 어머니와 함께하는 현재를 소중히 하기 위해 나는 눈물을 닦고 어머니의 축축한 손을 잡아주려고 한다.

태양과 달 그리고 별을 표현한 그림 4는 모든 것을 통합하는 큰 원 안에 위치한다. 검은 종이 위에 동그랗게 파낸 종이를 겹쳐 두 겹으로 구성한 작업으로 검은 배경에 색을 덧칠해 나가며 표현했다. 내부의 원은 각각 달의 차가움, 태양의 뜨거움을 나타내며, 전반적으로 채도가 낮아 무기력하고 우울하며 비현실적으로 보인다. 스스로는 준비가 되었다고 생각했지만 아직 그 여명에 이르지 못한 어두운 마음의 상태를 드러낸 작업이다.

불교에서 모든 것은 오직 마음이 지어낸다는 뜻의 '일체유심조', 지금 여기를 뜻하는 'Here and Now'는 모두 맑은 정신의 어머니가 입

버릇처럼 이야기하던 문구이다. '남에게 피해 주지 않고 마음대로 살기'는 치매 초기까지도 어머니가 자주 하던 말이었는데, 나에게는 무망감과 동시에 복합적인 감정을 불러일으켰다. 아프고 나서야 어머니는 마음대로 살 수 있게 된 것 같았다. 슬프고 허망하지만 한편으로는 아픈 사람이 내가 아니라 어머니라서, 돌봄만 받고 마음대로 살던 내게 돌볼 기회가 주어져서 참 다행이었다.

예전에 외할머니를 돌보며 어머니도 같은 말을 했었다. 할머니가 살아계시는 동안 할머니를 위해 자신은 정성만 다하면 된다고 이야기하며 할머니는 어머니를 위해 살아있는 것 같고, 할머니가 살아있어서 다행이라고 했다. '후회 없이 돌볼 기회를 줘서 고맙다'고 말이다. 내가 같은 마음을 가지게 될 줄은 몰랐다.

외할머니는 가끔 어머니에게 '엄마'라고 부르기도 했다. 기억이 퇴행해 어린 시절로 돌아갔을 때 자신을 돌보고 보살피는 존재는 늘 '엄마'였던가 보다. 그렇게 서로의 역할이 혼미해져 일심동체가 되어 갔고 결국 어머니는 할머니의 치매마저 함께 나누어 가졌다. 가족 관계가 밀착되면 친밀도에 따라 증상이 전염되고 환자와 가족의 질병 경험이 거의 한덩어리가 되어 버리는 현상이 일어나기도 하는데, 이를 설명하기 위해 '소시오소마틱(sociosomatic)'이라는 용어가 사용된다고 한다. 어떤 가족에게 간병이란 실제로 병의 일부를 나누어 갖는 것이다.

그림 4. 얼음과 불의 노래(2019. 1.)

어머니를 어머니답게 하던 것들은 점점 사라지고 있었다. 이 변화 속에서 어머니를 대하는 타인의 변화 역시 느낄 수 있었다. 어떤 사람들은 어머니의 삶에서 떠나기도 했고, 또 다른 사람들에게서는 실질적인 도움도 받았다. 대화가 제한적이라 의사소통이 힘들고 이제는 어머니가 얼굴도 알아보지 못하게 되었음에도 어머니의 몇몇 친구는 아직도 명절이면 음식을 가져다주기도 한다. 고마운 일이지만 많은 이가 어머니를 떠났더라도 이는 실망스러운 일이 아니다. 치매로 인한 인격의 상실은 가족도 받아들이기 힘든 변화이다. 변화는 우리 가족의 삶 속에 이미 들어와 있었고, 치매라는 질병의 부조리함과 가혹함을 우리는 받아들여야만 했다. 돌봄에 관한 의견차, 고통스러운 감정으로 인한 가족 사이의 갈등 그리고 감정의 전이를 겪으며 우리 가족은 한 팀이 되어 갔다.

치매 가족은 분노, 당황스러움, 무력감, 죄책감, 비통함, 우울, 고립, 외로움, 걱정 같은 부정적인 감정과 웃음, 사랑, 기쁨, 희망 같은 긍정적인 감정을 모두 느낄 수 있다. 어머니를 돌보면서 부정적인 감정을 느낄 때도 있지만, 나는 슬픔 속에 빠져 있거나 치매의 2차 피해자가 되고 싶지 않았다.

치매 가족 돌봄 경험을 통해 나에게서 인생을 순수하게 낙관적인 시선으로 바라볼 수 있던 어떤 종류의 에너지가 사라진 것은 사실이

다. 그럼에도 돌봄 경험은 개인으로서 그리고 치료사로서 성장에 필요한 자양분이라고 생각한다. 할머니의 낙상, 치매 진단같이 갑작스럽게 닥친 삶의 사건 앞에서 즉각적인 위기 해결 모드로 전환해 무리해서라도 일을 처리하는 것이 가능했다. 그렇지만 희생은 계속 유지될 수 없고 만성질환인 치매는 지속적인 돌봄을 위한 마음의 준비가 절대적으로 필요한 일이다. 한 개인의 질병 서사는 타인을 돕기 위한 자원 이상의 가치를 지닌다. 그럼에도 나에게 할머니의 치매 돌봄이라는 경험은 어머니의 치매 돌봄을 위한 마음의 준비를 하는 기회가 되었음을 부인할 수 없다.

할머니 생의 마지막 순간이 다가오고 있을 때 할머니의 손녀로서가 아닌 어머니의 딸로서 나는 할머니를 병원에 모시고 어머니가 인생을 어머니만을 위해 살아가기를 원했다. 그럼에도 어머니가 할머니를 돌보던 시간은 딸인 나에게 부정적인 감상만을 남기지는 않았다. 어머니의 돌봄 경험, 이어진 나의 돌봄 경험을 통해 돌봄은 순환하는 것임을 알았다. 가족 돌봄을 통해 나 자신을 돌보는 방법도 배워가고 있었다. 스스로를 잘 돌볼 수 있어야 타인을 제대로 돌볼 수 있고, 그와 동시에 타인을 돌보며 나를 돌보는 방법을 배운다는 것을 깨달았다.

3
수용

의존성과 혼돈 상황에서 자신에게 가는 길을 개방한다. (트루젠버거, 2004)

대한치매학회 자료에 따르면 치매 가족이 치매를 수용하는 심리 과정 4단계 중 첫 번째 단계는 가족의 치매 발병을 받아들이지 못하는 혼란 단계이고, 두 번째 단계는 무능함을 느끼는 가족이 치매 노인을 방치하게 되는 거절 단계이다. 세 번째 단계인 단념 단계로 넘어가면 가족은 치매를 받아들이고 치매 노인과 자신을 위한 도움을 구하게 된다. 마지막으로 치매 노인을 자기 삶의 일부로 받아들이고 지역 사회 서비스 등을 적극적으로 활용하는 수용 단계로 이행이 이루어진다.

어머니의 치매 발병에 따른 혼란 속에서 위기 해결에 급급했던 초기 상황을 거쳐 치매를 수용하는 장기적인 돌봄으로 전환이 이루어졌다. 돌봄서비스의 적극적인 이용을 위한 행정적인 업무는 내가 맡아서 처리했다. 노인장기요양보험의 등급심사를 받아 어머니는 5급 수급자가 되었고 이에 따라 이용할 수 있는 서비스 기관을 찾기 시작했다. 비교적 젊은 나이이고 거동에도 불편이 없는 어머니에게 적합한 기관을 구해야 했다. 등급평가까지 고려해 어렵게 찾은 재가돌봄서비스를 어머니가 거부하는 일도 있었다. 그 당시 자신이 치매라는 인식이 있었던 어머니에게 남아 있던 자존심 때문이었을까. 어머니는 점차 폐쇄적인 성향을 드러내곤 했다. 이런 거부와 부정은 치매 환자의 공통된 심리적 증상이다.

치매 환자는 특정한 일은 잘 수행할 수 있지만 가족의 기준에서 그와 비슷한 수준의 일이라고 판단되는 것은 하기 싫어하거나 하지 못하는 모습을 보인다. 심신이 지쳐 있을 때는 말이 되지 않는 것을 알면서도, 일부러 나를 괴롭히는 것은 아닐까 하고 짜증을 내는 경우도 생긴다. 때로는 내게 주어진 삶의 무게와 책임감에 스스로 서글퍼지고 버거웠다. 어머니 병의 악화를 받아들이는 과정에서 가족 간 의견 충돌이 발생하기도 하며 가족 내 역할 변화가 점층적으로 이루어졌다. 이에 따른 갈등을 극복하는 데 오랜 시간과 노력 그리고 공부가 필요했다.

그림 5는 내가 처음으로 동적 가족화 검사(KFD)를 수행하며 그렸던 가족의 모습이다. 어머니가 치매로 진단받은 초기에 두뇌 활동을 위해 '루미큐브' 게임을 자주 했는데 그 장면이 포착되어 있다. 나를 가장 가운데 두고 양쪽에 어머니와 아버지의 모습, 건너편에는 남동생의 옆모습이 보인다. 외국에 사는 언니는 전화기 안에 그려 넣은 모습이다. 내가 느끼던 가족 구성원의 위상과 역할을 보여주는 그림으로, 스스로 가족의 중심 역할을 해야 한다는 책임감이 표현되었다. 투사검사를 처음 수행한 나의 내면이 고스란히 드러나 있는 그림이다.

그림 5. KFD 검사(2018. 3.)

어머니는 시에서 운영하는 요양원 부설 데이케어센터의 치매전담 수업에 겨우 참여할 수 있었다. 행정구역상 같은 구에 속했지만 집과는 꽤 멀어서 센터의 차량 서비스를 이용할 수 없었으므로 아버지가 운전해서 어머니를 데려다주고 끝날 때쯤 데리러 갔다. 센터 측에서는 우리 가족의 사정을 감안해 조금 늦게 등원하도록 배려해 주었지만, 어머니가 가족과 특히 아버지와 한시도 떨어지기 싫어해 수업 참여가 어려웠다. 수업이 진행되는 동안 어머니가 나에게 여러 번 전화해서 곤란한 경우도 있었다. 그림 6은 그 당시 어머니와 내가 나눈 대화로 어머니는 '자식들 사생활'을 위해 '노인들 데려다 놓는 곳'에 자신은 '적합하지 않다'는 이유로 집에 가고 싶다고 했다. 나는 상황 인식과 통찰을 보이는 어머니를 환자로 취급하며 모든 게 어머니를 위한 일이니 참으라고, 지루하다고 생각하지 말라고 말하고 있다.

아버지는 점심 식사 후 오후에도 계속되는 수업이 끝날 때까지 근처에서 대기하며 어머니를 기다렸다. 요양보호사, 아버지, 어머니 모두가 불편한 시간이었음에도 나는 수업 참여를 강행하는 게 어머니를 위한 일이라고 굳게 믿고 있었다.

결국 어머니가 스트레스 받는 것을 원하지 않는다는 아버지의 의견에 따라 센터를 그만두게 되었다. 나는 이 결정에 처음에는 반대했지만 배우자이자 주부양자인 아버지의 의견을 받아들였다. 아버지는

어머니를 조금이라도 불편하게 하지 않으려는, 극진히 아끼는 마음에서 퇴소를 결정했지만 내 생각은 달랐다. 어머니가 초반에 조금 불편함을 느끼더라도 공격적으로 어머니의 증상을 개선하고자 하는 욕심이 있었기 때문이다. 어머니가 적응하게 되면 어머니뿐만 아니라 주부양자인 아버지도 개인 시간을 보낼 수 있어서 아버지의 삶의 질이 향상되리라는 기대도 있었다. 내 생각이 옳고 정당하다고 믿었다. 모두가 치매 증상을 지연시키는 것 외에는 방법이 없다고 했지만 나는 어머니가 나아질 수 있다고 믿고 싶었다. 이런 근거 없는 낙관은 쉽지 않은 현실을 마주하면서 비관적으로 변해 갔고 무력감에 빠지기도 했다. 아버지의 돌봄 부담을 조금이라도 덜어주고 싶었던 노력을 아버지 스스로 거부하는 것으로 느껴져 아버지가 답답하고 원망스럽기까지 했다. 어머니의 안위를 위한다는 같은 의도에서 출발했어도 표현 방법이 서로 다르기도 했고 최종적으로 예상치 못한 결과가 초래되는 경우도 있었다.

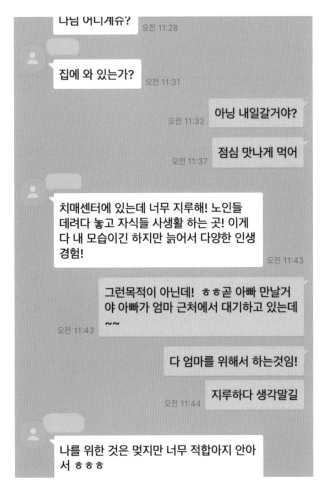

나님 어니계슈? 오전 11:28

집에 와 있는가? 오전 11:31

오전 11:32 아닝 내일갈거야?

점심 맛나게 먹어 오전 11:37

치매센터에 있는데 너무 지루해! 노인들 데려다 놓고 자식들 사생활 하는 곳! 이게 다 내 모습이긴 하지만 늙어서 다양한 인생 경험! 오전 11:43

그런목적이 아닌데! ㅎㅎ곧 아빠 만날거야 아빠가 엄마 근처에서 대기하고 있는데 ~~ 오전 11:43

다 엄마를 위해서 하는것임!

지루하다 생각말길 오전 11:44

나를 위한 것은 멎지만 너무 적합아지 안아서 ㅎㅎㅎ

그림 6. 어머니와 나눈 대화(2018. 11.)

가족미술치료 등을 통해 일련의 시행착오에 관한 통찰이 이루어졌고 나는 점점 가족들의 방식을 수용하는 법을 배워 나갔다. 내가 옳다고 생각하는 일이 옳지 않을 수도 있음을 깨닫고 나의 뜻을 관철하지 못해도 받아들일 수 있게 되었다.

치매 증상은 계속해서 변화하므로 돌봄의 안정기에 접어들었다고 생각하자마자 다시 모든 것을 처음부터 시작해야 하는 순간이 온다. 병세 악화에 따른 서비스 이용의 변화, 돌봄 시간의 재분배, 새로운 처방과 치료 등을 따라가기 위해서는 지속적인 공부가 필요했다. 어머니의 증상에 적응하면서 적합한 돌봄의 방식을 찾아냈다고 생각하는 것도 잠시, 어머니의 증상은 더 나빠지고 다시 적응해 나가는 과정이 반복되었다. 부정적인 변화는 모든 계획을 무용하게 만들었고 때로는 계획을 세우려는 의지마저 무력하게 했다. 흘러가는 시간에 따라 진행되는 병의 악화를 받아들여야 했다. 잔존 능력을 유지하며 증상의 진행을 늦추는 정도가 최선이었다. 이런 상황의 고통과 불확실성을 견딜 만한 힘을 얻기 위해서는 힘든 장면 속에서도 그 이면에 존재하는 아름다운 모습을 발견하는 것이 절실했다.

어머니를 돌보며 행복한 순간들도 누릴 수 있었다. 돌봄 경험이 돌봄을 제공하는 사람과 돌봄을 받는 사람 모두에게 주는 기쁨은 우리 안의 인간애를 깨닫게 하고, 인간의 삶을 가치 있게 만들 수 있다. 나

는 이 가치를 어머니를 돌보며 가족의 차원에서 처음으로 느꼈지만, 치매 환자를 위한 정부의 돌봄서비스를 이용하고, 미술치료사로서 치매 노인이나 아동에게 돌봄을 제공하면서도 느낄 수 있었다. 다양한 돌봄제공자를 만나게 되는 경험을 통해 사회적 돌봄의 가치와 중요성을 통감했다.

내가 부모님을 위한 식사 준비를 하고 있을 때면 어머니는 아직도 뭔가 도와줄 일은 없는지 물어보며 부엌 주변을 서성이곤 한다. 혼자서 일하게 해서 미안하다고 말하며 수저를 놓거나 그릇에 밥을 담고 능력이 되는 한 딸을 도와주려고 한다. 치매에 걸려서 자신을 온전히 돌보지 못할 때조차 어머니는 영원히 딸에게 어머니로 사는 것이다. 돌봄의 과정에는 이처럼 아름다운 깨달음의 순간들이 존재한다. 특별하지 않은 일상의 일들이 조화를 이루는 평온한 지점들이 있다. 어머니와 함께 미술치료를 시작하고 이처럼 행복한 기억은 확장되어 갔다. 대학에서 합창반의 반주자로 활동할 만큼 피아노와 바이올린을 능숙하게 다루던 어머니는 병을 얻기 전에 미술보다는 음악에 더 큰 관심과 애정이 있었다. 미술을 특별히 좋아하지는 않아도 딸과 함께하는 시간이라는 이유로 매번 충실히 작업하기 위해 노력했고 나는 그런 어머니를 독려하며 활동을 진행했다.

그림 7은 그림을 그리는 데 익숙하지 않은 어머니와 치료 초반에

함께한 만다라 채색 작업이다. 군데군데 제대로 칠해지지 않은 부분이 보이고 필압도 고르지 않지만 붉은 색채가 인상적이었다. 마젠타는 색채 심리에서 온화하고 사려 깊은 보살핌, 무조건적 사랑을 나타내기도 하는 모성의 색이다. 치매로 진단받기 전에 산사에 다니는 것을 좋아하던 어머니는 만다라의 형태를 다른 컬러링 도안보다 익숙하게 받아들였고 집중하며 활동했다.

미술치료사와 내담자의 관계가 아니라 어머니의 딸로서 가지고 있는 치료적 능력의 일정 부분을 발휘한 것에 지나지 않지만, 나에게는 큰 의미를 띤 시간이었다. 어머니와 함께하기 위해 내 일정을 조율하고 속도와 감각을 바꾸어 갔다. 비록 이와 같은 변화가 어머니라는 특수한 관계인에게 국한된 것일지라도 나는 변화를 체험했고, 타인을 돌보기 위해 '자신의 존재의 형태'를 바꾸는 노력은 힘들지만 귀중한 경험이었다. 이런 수많은 '되어가기'를 통해 나는 치매를, 치매에 걸린 어머니를 받아들이고 있었다.

그림 7. 어머니의 만다라(2020. 9.)

새벽녘에 일찍 잠에서 깨었다. 언니와 함께 낯선 곳으로 여행을 떠난 꿈이었다. 아버지와 만나기로 했는데 자꾸 길이 엇갈리고 있었다. 아버지를 기다리는데 누군가 아버지는 이미 우리를 지나쳐 갔다고 전했다. 엎친 데 덮친 격으로 비가 내리기 시작하고 아버지는 점점 멀어져가고 있었다. 계속 아버지를 찾아가고 싶었지만 여의치 않았다. 미리 숙소에 가 있기로 하고 집에 있는 어머니에게 전화해 아버지로부터 우리를 찾는 연락이 오면 먼저 숙소로 간다고 전해 달라고 했다. 아버지가 술을 드시고 지하철역을 지나쳐 집에 늦게 도착했던 일이 생각나 걱정은 커져만 갔다. 아버지도 힘이 없다는 생각에 오열하며 잠에서 깨었다.

(나의 꿈 일기, 2020. 9.)

코로나19로 자주 만나지 못한 사이 어머니의 증세와 당뇨병을 앓는 아버지의 상태가 모두 악화된 것 같아 마음이 까마득해져 갔다. 치매를 앓는 어머니보다 어머니를 돌보는 아버지가 먼저 돌아가시는 게 아닐까 걱정하기도 했는데 그게 꿈으로 나타난 것 같았다. 나는 치매의 '제2의 희생자'가 되는 것에서 벗어나기 위해 노력하지만, 아버지는 모든 상황 속에 고스란히 노출되어 있었다. 팬데믹을 계기로 아버지는 유지해 오던 모임에도 거의 나가지 않게 되었다. 아버지의 동창되시는 분과 통화하는 중에 아버지가 많이 위축되어 있는 것 같다는

이야기를 전해 듣기도 한 참이었다. 전염병은 노부부를 사회적으로 고립시키고 있었다. 아버지의 건강에도 신경 써야 했다. 아버지가 치매의 제2의 희생자가 되지 않도록 아버지의 신체와 정신도 돌봐야만 했다.

돌봄제공자도 스스로를 돌봐야 한다. 치매 환자의 건강은 돌봄제공자의 건강에 달려 있다고 해도 과언이 아니므로 육체와 정신을 지나치게 혹사하지 않도록 해야 한다. 건강에 위험한 신호를 알아채고 치매 환자와 분리되는 시간을 확보해 친구들을 만나거나 상담사를 만나 필요한 도움을 받아야 한다. 다른 치매 환자 가족과도 교류하며 치매 예방과 치료에 관한 홍보 활동을 돕는 것도 하나의 방법이다. 이를 통해 치매 가족이 혼자가 아님을 아는 것은 중요하다.

효용 가치가 중요한 현대사회에서 치매 노인의 삶이 존중받지 못하는 경우가 많다. 하지만 치매 노인 돌봄 경험은 나에게 실존적인 질문을 던졌고 나는 가족을 넘어서 인간을 더 깊이 이해하고 배려하는 마음을 갖게 됐다. 삶을 대하는 자세가 근본적으로 달라진 것이다. 내가 편안할 때 누군가는 나를 배려하고 있다는 것을, 나의 안위는 누군가의 희생으로 이루어진다는 것을 어렴풋이 깨닫고 있었다. 돌봄의 과중함과 괴로움 속에서 역설적으로 삶에서 중요한 것과 아름다운 것이 무엇인지 배워 나갔다.

나에게는 가족과 함께하는 시간이 소중했고 돌봄 경험이 나를 삶 앞에서 겸손하게 만들었다.

4
공감

"엄마의 힘이 어디서 나왔는지 나는 그걸 모르겠어. 엄마는 상식적으로 한 사람이 할 수 있는 일을 하면서 살아온 인생이 아니야. 엄마는 엄마가 할 수 없는 일까지도 다 해 내며 살았던 것 같아. 그러느라 엄마는 텅텅 비어 갔던 거야. 종래엔 자식들의 집 하나도 찾을 수 없는 사람이 된 거야." (신경숙, 2008)

'엄마에게 기대며 동시에 밀어낸 적이 있는 세상 모든 자식의 원죄에 대한 이야기'. 바로 책 『엄마를 부탁해』의 이야기이자 나의 치매 어머니에 대한 돌봄이야기이기도 하다. 치매 내러티브는 이처럼 보편적이고 그와 동시에 치매 가족의 수만큼이나 개별적이고 다양한 서사를 지니고 있다.

어머니와 함께 있어도 어머니가 그립다. 항상 사람들 사이에서 밝게 빛났고 영화 〈사운드 오브 뮤직(Sound of Music)〉의 줄리 앤드류스를 닮았던 젊은 시절의 어머니, 어린 시절 바이올린을 연주했고, 대학 시절에는 합창반의 피아노 반주를 맡을 정도로 음악에 조예가 깊었던 어머니를 기억한다. 지금은 악보를 보고 피아노를 연주하기는 어렵고 팝송 유행가와 찬송가 등 기억하는 몇몇 곡의 일부를 반복해서 치는 정도만 가능하다.

어머니는 어려서부터 공부를 잘해서 외할머니의 자부심이 대단했다고 한다. 성적이 좋기로 유명한 여중, 여고 출신으로 명문대에 진학해 그곳에서 아버지를 만났고 결혼해서 언니, 나, 남동생을 두었다. 중학교에서 영어교사로 근무하던 어머니는 자식들이 성장한 중년의 나이에 영문학과 박사과정에 다시 진학했다. 졸업 후 다니던 대학교에서 강의를 시작하는 등 어머니의 직업 인생의 두 번째 막이 열렸다. 하지만 비슷한 시기에 아버지 역시 하던 일을 그만두고 귀농하면서 처

음에는 수업이 없을 때만 시골을 오가던 어머니도 자연스레 일을 그만두게 되었다.

그 당시 나는 어머니가 일을 그만두는 것을 이해할 수 없었다. 정확한 이유는 몰라도 같은 여성으로서 무작정 싫었던 것 같다. 어쩌면 나는 어머니의 진정한 모습보다 엄마와 아내 그리고 교사라는 페르소나의 존재를 보고 있었던 것 같다. 어머니도 스스로가 맡은 역할을 충실히 이행하느라 진정한 자신의 모습을 잃어가고 있다고 느꼈던 것은 아닐지 생각해 본다. 취향이 확고했고 예민한 내가 보기에 어머니는 무던하고 화를 잘 내지 않는 사람이었으며 위빠사나 등의 불교 명상과 마음 공부에 심취해 있었다. 잘 웃고 사람들을 배려하는 법을 알아서 나이나 직업과 상관없이 친구가 많았다. 돌아보면 어머니가 박사과정에 다시 진학했던 나이가 미술치료 공부를 시작한 내 나이대와 엇비슷하다. 어머니는 자식들을 대학까지 보내고 난 후 자신을 돌보고 자아를 찾는 여정을 시작한 것이다. 이제야 그 당시 어머니의 심정을 이해할 수 있을 것 같다. 나의 내면 탐색을 통해 어머니의 내면과 공감이 서서히 이루어졌다.

아버지는 집안에서 막내였음에도 불구하고 어머니가 친조부모 두 분을 오랫동안 집에서 모셨다. 어머니는 외동딸이었으므로 외할머니도 함께여서 어린 시절 집에는 늘 어른이 셋이었다. 외할머니와 각별

한 사이였던 이모할머니도 연로하신 후 요양병원에 입원하기 전까지 한집에 거주하셨다. 사람들을 돌보는 것은 외할머니에서 어머니까지 이어지는 내력인 것 같았다.

나이가 들어도 가끔은 어머니의 돌봄이 필요하다고 느낄 때가 있다. 몸이 아프고 마음도 약해지면 더는 나를 돌봐줄 '엄마'는 없고, 내가 돌봐야 할 어머니만 존재한다는 생각이 든다. 어머니가 곁에 있어도 항상 '엄마'를 그리워하게 된다. 인간이 가진 본연의 그리움과 향수는 어머니의 모성에서 비롯된 것일지도 모른다.

때때로 우리는 과거를 잊고, 그저 고통스러운 질병과 현존하는 지금만 있을 뿐이라고 느낀다. 나에게 어머니를 향한 애정과 결속이 이어지도록 한 동력이 어머니의 돌봄을 갚아야 한다는 도덕적 책임감 때문만은 아니었다. 어머니의 모습에서 나는 고단한 삶에 굴하지 않는 아름답고 숭고한 인간의 정신을 보았다. 삶의 가장 어려운 순간도 긍정적으로 받아들이는 어머니의 삶을 통해 나 역시 다양한 상황을 수용하는 태도를 배웠기 때문에 가능한 일이었다. 어머니의 그런 모습을 나는 기억이 남아 있는 한 언제까지고 그리워할 것이다.

1
순환

나는 삶을 연구하고, 삶을 그리며, 삶에 대해 쓴다. (김영천, 2013)

그림 8. 나의 신체상(2019. 9.)

그림 8은 나의 몸을 본뜬 신체상 작업으로, 집단미술치료 시간에 짝을 이뤄 서로의 신체 본을 떠 주며 진행하였다. 온몸을 관통해 흐르는 뜨겁고도 차가운 에너지가 한획 한획 외부로 뻗어 나가 전신을 휘감고 있다. 명시성이 높은 네온컬러는 그 생동감과 속도감으로 시각적인 흥분과 자극을 주는 색이다. 색동을 연상하게 하는 일련의 색채는 기분 전환의 효과와 함께 더 많은 에너지를 얻고 확장하는 내 욕망의 발현으로 보인다. 미술치료사로 바쁜 나날을 보내고 있었지만 나는 더 경험하고 더 많은 것을 얻고 싶었다. 과몰입 상태로 마치 세상에 진 빛이라도 갚듯 무작정 열심히 임하려고 스스로를 낮췄다. 신체적 정신적 피로도가 높아져 몸이 아프고서야 내가 과도하게 팽창 중인 것을 자각할 수 있었다.

건강한 치료사만이 남을 진정으로 돌볼 수 있다. 나에게 무엇보다 자기 돌봄이 필요한 시점이었다. 미술치료사의 정체성은 개인의 창작 활동과 연계되어 확립될 수 있으므로 문(Moon)은 미술치료사가 자아 공부의 방법으로 지속적인 작품 활동을 하는 것이 필요하다고 했다. 창작 활동이 미술치료사의 유능성과 진정성을 함량하기 위한 적절한 자극이 될 수 있다.

작가로서 작업할 때와 미술치료사로서 하는 창조적인 활동은 접근법에서 다른 측면도 있었다. 바깥을 향한 시선을 잠시 거두어 끊임

없이 나의 내면을 들여다보는 작업을 하면서 겨우 내 안의 두려움과 마주할 수 있었다. 치매로 어머니를 잃는다는 두려움, 나를 포함한 다른 가족도 치매에 걸리지 않을까 하는 두려움, 어머니를 돌보며 나의 주체적인 삶을 잃지 않을까 하는 두려움이 있었다. 두려움을 극복하고 어머니를 돌보는 데 미술치료사로서 나의 경험은 큰 도움이 되었다. 그와 동시에 어머니를 돌보는 경험이 미술치료사로서 성장에 도움을 주는 순환적 과정이었다. 미술치료의 창조적이고 치료적인 활동에 몰입하는 것은 내 안의 두려움을 조금씩 잊게 했다. 미술치료를 통한 작업은 나와 세상의 중간 지점에서 개인적 자아와 치료사로서 사회적 자아 사이의 간극을 메워 나갔다. 창조의 과정이자 치유의 과정인 미술치료를 통해 내면의 나와 세상을 연결할 수 있었으며, 타인에게 가까이 다가갈 수 있었고 세상을 보는 관점도 좀 더 넓어지게 되었다.

무산되기는 했지만 어머니 주치의의 권유로 일본의 '주문을 틀리는 요리점' 프로젝트의 한국판 방송 '주문을 잊은 음식점'에 출연을 고려하기도 했다. 치매 환자가 손님의 주문을 받고 서빙하는 음식점이 방송 콘셉트로 "틀렸지만, 뭐 어때"라는 카피가 마음에 들었다. '그래, 어머니가 조금 틀리면 어때'라고 되뇌며 주위 사람들에게 폐를 끼치는 것을 걱정하던 마음을 조금씩 내려놓았다. 나는 이렇게 치매 가족을 숨기거나 상황을 회피하는 부정의 단계를 벗어나 적극적으로 외부의 도움을 구하는 단계로 접어들었다.

2
치유

우리는 그저 그날그날 살아가도록 태어났다.

'인간의 삶을 짧게 보세요. 점심이나 저녁 그 이상을 생각하지 마세요.'

(베일리, 2001)

어느 날 사진첩을 뒤지다가 내 영정사진으로 쓰고 싶은 사진을 발견했다. 가족들이 아프고 나서부터 신변을 정리해 둬야겠다는 마음을 먹었다. 어머니가 아프지 않은 모습일 때 영정사진을 찍어놓지 못한 것이 속상했다. 어머니가 바라는 마지막은 어떤 모습일까, 어머니의 화양연화(花樣年華, 꽃 모양이 화려한 때)는 언제였을까. 이제는 그 질문에 직접 답을 듣기 어려워졌다.

외할머니는 갑작스러운 낙상 후 치매를 얻어 오랜 시간 고통받다가 세상을 떠났지만 스스로 마지막을 준비해 놓으셨다. 할머니가 60~70대에 마련해 둔 유언장과 수의, 영정사진이 장례식에 쓰였다. 운구차를 타고 장례식장으로 이동하던 날 밤 영정사진을 고르기 위해 갑작스럽게 핸드폰 사진첩을 뒤지고 있었다. 쓸 만한 사진이 보이지 않아 걱정하며 집으로 왔는데 액자까지 끼운 영정사진이 할머니 옷장에 잘 보관되어 있었다. 생전에 친지를 물심양면으로 도왔고 누구에게도 폐 끼치는 것을 싫어하던 할머니는 돌아가실 때도 가족이 번잡스럽지 않길 바란 것이다.

'긴 병에 효자 없다'라는 말에 동의하고 싶지만 어머니의 경우는 예외였다. 손녀인 나는 할머니의 치매가 어머니마저 병들게 한다는 생각에 할머니를 병원에 모시기를 원했다. 하지만 어머니는 끝까지 집에서 할머니를 돌보길 원하셨다. 어머니는 인생의 한 시절을 할머

니를 위해서만 살았고 그 존재가 사라지자 어머니의 정신도 함께 길을 잃었다.

어머니가 외할머니를 돌보는 것을 가까이에서 바라보며 나는 그 희생과 헌신에 경외감마저 들었다. 처음 치매를 맞닥뜨리고 외할머니를 돌보면서 부족했던 부분은 어머니를 돌보며 나은 방향으로 나아갈 수 있는 자양분이 되었다. 외할머니와 어머니를 돌보는 경험과 할머니의 죽음을 통해 깊은 고통과 상실을 체험했고, 인간은 불가해한 삶 속의 무상한 존재임을 깨달았다. 하지만 내게 주어진 생의 조건을 극복하기 위한 부단한 노력 속에서 나는 분명 치료사로서, 딸로서 더 나은 존재로 거듭날 수 있었다. 성찰은 의식의 차원에 머무는 것에 그치지 않고 실천의 영역으로 이동했다. 세상을 이야기하는 일을 하는 작가임에도 세상을 위해 행동하지 않는 데서 가졌던 부채의식은 인간을 돕는 실천적인 학문에 몸담게 되면서 자연스레 해소되어 갔다.

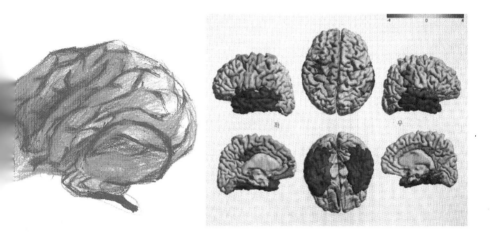

그림 9. 나의 뇌와 어머니의 뇌(2019. 10.)

그림 9의 왼쪽 나의 뇌 그림은 작업 당시 스스로 의식하고 있는 신체의 일부를 표현한 것이다. 오른쪽은 치매 검사를 받은 어머니의 뇌 촬영 이미지이다. 핑크색 뇌와 파란색 뇌, 색 사이의 간극만큼이나 나의 이상과 현실은 괴리가 컸다. 그 사이를 잇는 접점을 찾는 노력이 필요했다.

대학에서 전시 기획을 공부하게 된 이유는 미술 작업과 이론 사이의 중간 지점에 위치하기 위해서였다. 미술대학 입시를 위한 디자인 시험을 준비하며 나의 성향과 맞지 않음을 깨달았고, 끊임없이 그려야 했던 석고 데생에서도 의미를 찾지 못했다. 입시 미술에 비판적이었던 나는 그 당시 신설된 큐레이터학과에 입학하게 된다.

나 자신을 끊임없이 그리고 탁월하게 그림을 그리는 전공자와 구분했고, '어떻게'보다 무엇을 왜 그리는지의 의미를 중요하게 여겼다. 테크닉의 부족이라고도 여길 수 있었던 이런 창작을 향한 태도는 오히려 프랑스 유학 생활을 통해 작가의 정체성으로 인정받았다. 단순히 아름다운 것을 창작하는 데 그치지 않고 철학과 시대정신을 가지고 나의 작업을 역사적이고 정치적인 현실 속에 위치시키는 것만이 진정한 아티스트라고 생각했다. 이렇게 나의 작업은 점점 개념미술과 설치미술로 방향이 잡혀 갔고, 장소와 상황에 맞춰 끊임없는 변화와 정치적 올바름을 추구해야 하는 창작 활동은 강박감과 스트레스로

다가오기도 했다. 할머니를 간병할 당시에는 순수한 창작의 즐거움을 거의 잊고 있었다.

미술치료 공부를 통해 치유로서 미술의 진정한 의미를 깨닫고 미술작품과 내담자 사이에 중간자로서 존재하는 치료사의 역할과 책임도 통감했다. 미술치료사가 미술 창작을 통한 치유력을 믿지 않으면서 내담자를 만나 치료할 수는 없었다. 스스로도 이러한 믿음을 바탕으로 작업의 몰입을 통한 희열을 경험하고 치유되어 갔다.

3

분리

네가 가진 동정심에 네가 포함되지 않는다면 그것은 불완전한 동정이다.
(콘필드, 1994)

외할머니의 입원 후 오랜만에 휴양지로 여행을 가기로 결정한 나에게 아버지는 긴말 없이 대찬성이라고 했다. 여행을 즐기던 내가 몇 년째 움직이지 않는 모습이 자신에게도 가족에게도 어색했던 것 같았다. 나를 묶어둔 것은 그 누구도 아닌 나 자신이었다.

길리건(Gilligan)에 따르면 여성과 남성은 인간관계의 문제, 특히 다른 사람에게 의존하는 것과 관련된 문제를 다르게 경험한다. 여성은 애착관계를 중요시하고, 다른 사람에게서 분리되는 상황에서 위협을 느끼는 경우도 있을 만큼 개인화가 어렵다는 것이다. 외할머니와 어머니의 강한 애착관계는 나에게까지 전수되어 어머니와 나의 관계에도 영향을 미치고 있었다. 어머니와 나의 삶을 있는 그대로 이해하고 수용하되, 분리를 이루어 어머니의 삶뿐만 아니라 나의 삶의 의미와 가치까지 긍정적인 방향으로 재구성해 나가야 했다.

어머니와 함께 할머니의 남겨진 옷과 어머니의 헌옷을 이용한 작업을 했다. 입지 않는 옷을 해체하고 그 조각들을 다시 이어 패치워크로 만들어 갔다. 그림 10의 여러 갈래로 찢어진 옷감을 다시 조합하는 과정에서 지난날의 후회와 괴로움 그리고 엇나갔던 감정을 보살피며 꿰매는 작업이 이루어졌다. 나는 상처를 봉합하고 보듬는 과정을 통해 소화하기 어려웠던 많은 감정을 마음에 감싸 안을 수 있었다.

그림 10. 어머니와 공동작업(2020. 10.)

그림 11. Flag 연작 중에서(2007. 5.)

그림 11은 내가 프랑스에서 전시했던 작업으로 여러 나라의 국기를 찢는 퍼포먼스 후 같은 색의 조각을 모으고 꿰매 만든 프랑스 국기이다. 유학했던 프랑스와 조국인 한국, 동양과 서양의 문화 충돌을 조화시켜 나가는 나만의 적응 과정이었다. 흰 프랑스 국기의 중앙 부분이 검은색으로 표현되어 아나키즘을 연상케 한다. 국기 작업이 국경과 경계를 허물고자 하는 반항과 저항을 시각화한 작업이라면 어머니와 함께 시작한 패치워크 작업은 가족 돌봄의 부담과 만족 모두를 수용하는 과정이었다. 이분법적 사고에 머물러 있던 나는 미술치료를 통해 어머니와 나 그리고 미술작품의 삼각구도를 이루는 창조적 접점을 찾는 탐색을 하게 되었다.

미술 작업을 할 때 어머니는 그림을 빨리 완성하려는 경향을 보였으며 색칠도 그다지 꼼꼼하게 하지 못했다. 나도 같이 조바심을 느끼며 활동이 빠르게 진행되는 경우도 있었다. 이를 통해 내가 여유로운 마음을 가져야 어머니에게도 그 마음이 전달되어 편안한 분위기에서 작업이 가능하다는 것을 깨달았다. 상담 장면에서 만나는 내담자와 함께 경험한 마술적인 순간은 내담자가 그림을 그리는 모습을 편견 없이 바라볼 때 이루어졌다. 이야기를 이어가야 한다는 강박을 버리고 침묵을 받아들일 때 치료사의 내면은 고요해진다. 이에 응하듯 내담자는 편안한 마음으로 본인의 작업에 집중한다. 그 몰입의 순간은

내담자로 하여금 자신을 잊게 하고, 나아가 치료사를 잊게 하며, 치료사마저 자신을 잊게 만든다. 스코폴트(Skovholt)는 '치료적 만남이란 나의 건너편에 앉아 있는 사람을 다른 관계에서는 거의 불가능한 방식으로 경청하고 이해하는 것'이라고 했다. 어머니에게 아직 남아 있는 언어를 경청하고 공감하며 작업을 통해 몰입의 즐거움을 선사하고 싶어졌다.

　가족과 함께 시간을 보내며 정서적인 안정을 얻는 것 역시 치매 노인에게는 중요한 치료의 일부가 된다. 그럼에도 치료사로서 치료적 활동과 일상적 시간을 분리하려는 노력도 필요하다고 판단했다. 어머니는 매주 병원에서 인지치료를 받고 있으며, 음악치료사가 방문해 주 1회 음악치료를 진행한다. 나는 어머니와 함께 미술치료를 하곤 한다. 모든 것을 내가 통제하고 책임져야 한다는, 그래야 진정한 치료사라는 과도한 책임감과 의무감에서 벗어나자 마음이 한결 가벼워졌다.

4
승화

나는 내 삶의 주인이다.

나는 사람들을 아낀다.

나는 현재를 산다.

나는 긍정적이다.

나는 인생의 희로애락을 받아들인다.

나는 바람의 소리에 귀를 기울인다.

나는 자연을 사랑한다.

나는 평화롭다.

나는 삶의 치유력을 믿는다.

나는 나로 살다 간다.

(나의 열 가지, 2020. 6.)

어머니의 치매 진단 이후 삶의 의미를 찾고 내면의 자아를 찾아가는 과정인 미술치료와 만남은 어머니와 나의 삶을 있는 그대로 수용하고 깊이 이해하는 데 도움이 되었다. 유학 시절의 삶이 나의 이상향을 추구하며 내가 원하는 무엇이, 누군가가 '되기'였다면, 할머니와 어머니의 치매 이후의 삶은 본연의 나를 발견하는 여정이 되었다.

어머니의 치매 진단 이후 나는 고통 속에서 삶을 바라보는 시선이 깊어졌으며 목표 의식이 강해졌다. 많은 시련을 겪은 우리 가족의 관계는 오히려 견고해졌다. 치매 이후에도 어머니는 온몸을 던져 가족의 안위와 따뜻함을 지키는 역할을 담당하고 있었다. 나는 가족의 안녕이 가족 구성원 한 사람의 희생으로 이루어지는 것은 불합리하다고 생각해 왔다. 그러나 어머니의 사랑과 관심 없이는 우리 가족 누구도 안녕할 수 없었다. 나는 가까이 있는 현실을 제대로 보지 못하고 돌봄의 가치를 가볍게 여겨왔던 것이다.

길리건(Gilligan)은 '임신 중절 결정 연구(abortion decision study)'에서 여성 배려 윤리의 발달 단계를 세 가지 수준과 2단계의 과도기로 제시했다. 생존을 위한 이기심에서 선한 책임감으로, 선함에서 인간관계의 상호성을 인식하는 진리로 행동의 준거를 찾아간다. 마지막 단계에서 인간관계의 상호성을 바탕으로 타인을 배려하는 만큼 자신도 배려해야 함을 알고, 자신이 타인을 배려하는 만큼 타인으

로부터 배려를 받아야 하는 존재임을 깨닫게 된다. 나는 어머니 돌봄 경험을 통해 돌봄은 일방적인 것이 아님을 느꼈다. 어머니의 돌봄을 받아왔던 내가 지금은 어머니에게 돌봄을 제공한다. 일련의 돌봄 과정은 상호적이며 때로는 당사자 사이를 넘어 다른 차원에서 이루어지기도 한다. 할머니를 돕는 어머니를 돕는 나, 그런 나를 돕는 소중한 사람들에게로 돌봄의 선순환이 이루어지고 있었다.

치료사로서 나의 역량을 활용해 어머니가 보유한 능력 내에서 미술 표현을 통해 빛나는 생명과 긍정의 힘이 드러나는 것을 볼 때 삶이 무망한 것만은 아니라고 느낄 수 있었다. 어머니의 삶의 의미와 가치를 되찾아 주고자 하는 것은 얼마나 오만한 생각이었는지, 어머니의 삶은 그 자체로 현존하며 빛나고 있었다.

어머니는 수용하는 삶을 사셨기에 본인의 치매마저도 받아들였고 그렇기에 지금 행복하다. 하지만 딸의 입장에서는 어머니의 잔존 능력을 최대한 유지하고, 치료를 돕는 길을 모색하고 싶었다. 어머니와 건강한 분리를 위한 노력과 동시에 어머니의 치유를 구하는 것이 내가 나아갈 길이었다.

크레이머(Kramer)는 미술이 삶의 경험과 동등한 것을 창조함으로써 인간 경험의 영역을 확장하는 수단이라고 했다. 아브라함(Abraham)은 미술치료가 언어능력이 극도로 떨어지는 치매 노인에

게 미술이라는 상징적인 언어를 통한 대화가 가능하게 만든다고 설명한다. 미술치료는 미술이나 치료이기도 하지만 동시에 그 이상의 무언가가 될 수 있는 것이다. 인지능력이 저하된 치매 노인을 대상으로 하는 치매 미술치료에 전문적으로 접근하기 위해서 미술치료사의 전문성이 요구되며, 이는 인지적 영역을 넘어서는 통합적인 발달 과정이다. 결국 치료의 질을 좌우하는 것은 치료사의 인지적 능력 이상의 자질이다. 웨드슨(Wadeson)은 다른 사람을 제대로 돕기 위해 우선적이고도 절대적으로 필요한 것은 자기 자신을 제대로 아는 '자기 각성'이며 미술치료사의 성장 여부를 결정하는 것은 자기를 향한 이해와 탐구의 의지라고 강조한다.

나는 노인복지센터에서 치매 노인을 대상으로 미술치료사로 일하고, 어머니가 인지재활치료사와 음악치료사에게 치료를 받도록 돌보며, 딸이자 치료사로서 나의 역할을 어떻게 분리할 수 있는지에 관한 온전한 답을 찾아가고 있는 중이다. 글을 쓰는 동안 아직도 내 안에 드러내지 못한 감정이 살아 숨 쉬고 있음을 깨달았다. 자기 성찰은 완료가 아닌 현재진행형이고 어머니의 치매는 아직 끝나지 않은 현실이기 때문이다.

내러티브의 순환적 진보와 성찰의 과정은 나를 더 나은 존재이자 더 나은 치료사의 길로 이끌고 있다. 나의 내러티브는 현재를 넘어 미

래로의 여정에서 나의 존재의 증명이 되어주는 이야기로, 나의 여정
은 계속되고 있다.

숲속의 나무는 곧고 넓게 뻗어가는 중이다.

가지가 많아 바람 잘 날 없고

튼튼한 밑동 뿌리를 다지는 데 여념이 없다.

가을엔 열매도 맺어야 하고

한 해를 제대로 보내고 다가올 계절을 준비하는 일은 힘들기만 하다.

때로는 스스로의 가지를 쳐내고

이파리를 주기적으로 떠나보낸다.

가까이 바라본 나무거죽은 생채기도 많고

고통과 환희, 아픔과 성장의 나이테는 한줄 한줄 새겨진다.

그러나 뻗어 나가는 데 집중한 나무는 잠시 잊고 있었다.

저 높이에서 바라보면 아프고 삐죽삐죽한 가지는 보이지 않고

무성하게 자란 푸른 잎이 시야를 가득 채운다는 것을.

그리고 나무는 숲을 이루는 일부라는 것을.

자연의 관점에서 나무는 자연스러운 성장의 과정을 겪고 있었음을.

(성장통, 2018)

고통스러운 자기 극복의 과정을 통해 꽃을 피우는 나무를 처절하게 표현한 단상은 HTP(집-나무-사람) 검사를 수행한 날에 쓰인 글의 일부이다. 삶의 고통스러운 경험을 통한 성장이라는 긍정적인 정서, 고통을 초월하고자 하는 극복의 의지를 드러내고 있다.

그림 12는 HTP 검사에서 그린 나무와 꿈 분석 과정에서 그린 나무 모습이다. 작업은 거의 일 년의 시간을 두고 이루어졌다. 투사검사에서 자아상을 상징하는 나무가 나의 작품 속에서 흑백으로 그려졌다가 시간이 지나 점점 색을 찾아가는 과정이 드러나 있듯 나의 내면의 길을 찾는 과정도 점점 그 빛을 발하기를 바란다.

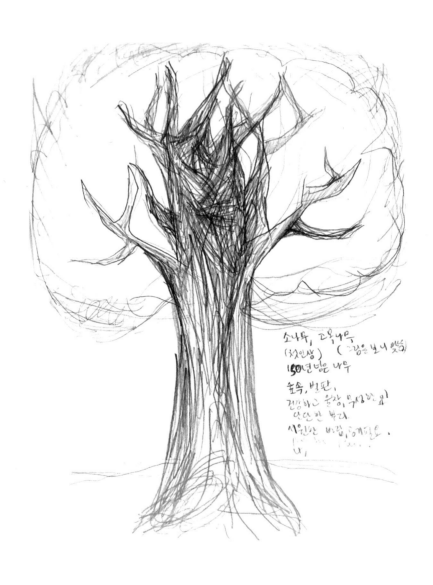

소나무, 고욕나무
(첫인상) (그림을 보니 햇솔)
150년 넘은 나무

숲속, 벌판,
건강하고 옹장, 무성한잎
단단한 뿌리.
시원한 바람에 기대하는.
山.

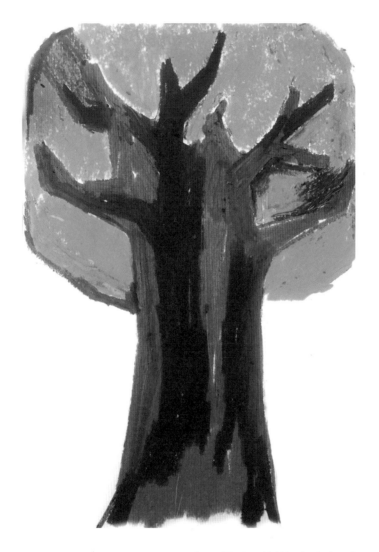

그림 12. 겨울-나무로부터 봄-나무에로(2018)

IV

1
치매

치매

세계보건기구에서는 치매란 뇌의 만성 또는 진행성 질환에서 생기는 복합적인 증후군으로, 정상적인 노화에서 예상되는 이상으로 인지기능이 저하되어 나타나는 기억력과 사고력, 지남력, 이해력, 계산력, 학습능력, 언어능력, 판단력을 포함한 고도의 대뇌피질기능의 다발성장애로 정의한다. 대한치매학회에서는 이와 같은 장애로 일상생활에 영향을 미칠 때 치매로 정의한다. 즉, 치매는 뇌의 병변으로 기억장애, 사고장애, 판단장애, 지남력장애 같은 인지기능과 고등정신기능의 수준이 감퇴되고 정서장애와 일상생활수행능력 장애, 성격 변화 등이 수반되어 직업 활동과 일상적인 사회 활동, 대인관계에 장애를 초래하는 노년기의 대표적인 기질성 정신장애이다.

국제질병분류(ICD-10)상 치매는 그 원인과 증상에 따라 알츠하이머형 치매와 혈관성 치매, 기타 질병으로 오는 치매, 불분명한 치매로 분류되며 알츠하이머 병이나 뇌졸중같이 뇌에 주로 또는 이차적으로 영향을 미치는 다양한 질병과 부상으로 발생한다. 대부분의 연구 결과 알츠하이머형 치매(DAT: Dementia of Alzheimer's Type)가 치매 중 50~60%를 차지하며 혈관성 치매는 20~30%로 전체 치매의 80~90%이다. 이 두 가지가 동시에 발생하는 경우도 약 15%에 이른다.

치매는 발생 뇌 부위에 따라 피질성 치매(cortical dementia)와

피질하성 치매(subcortical dementia)로 구분하거나 치매 원인질환의 치료 가능성에 따라 가역성 치매(reversible dementia)와 비가역성 치매(irreversible dementia), 뇌신경의 병리소견에 따라 퇴행성 변성질환에 따른 치매와 비퇴행성 변성질환에 따른 치매로 분류하기도 한다. 피질성 치매는 대뇌피질의 병소에 따라 발생하는 치매로 기억장애, 실어증, 실인증, 실행증 등이 나타나며 피질하성 치매는 백질, 대뇌기저핵, 시상과 뇌간의 손상으로 발생하며 운동기능 장애, 기분변화, 정신수행력 둔화 등이 나타난다.

퇴행성 변성질환으로 오는 치매는 대뇌 신경의 퇴행성 변화로 나타나는 알츠하이머형 치매, 전측두엽 치매, 파킨슨병 등이 있고 이를 제외한 원인질환으로 오는 치매가 비퇴행성 변성질환으로 오는 치매로 혈관성 치매, 뇌종양, 뇌감염과 두부 외상으로 오는 치매 등이 있다. 가역성 치매의 원인으로는 우울증이나 약물, 알코올, 화학물질 중독으로 오는 질환이 있고 비가역성 치매의 원인은 퇴행성 뇌질환이 대표적이다. 치매는 단일 질병이 아닌 복합적 임상증후군으로 내과, 신경과, 정신과 질환 등 70~80가지의 다양한 원인질환이 있으며, 전체 치매의 절반 정도는 그 원인이 정확히 밝혀지지 않았다.

치매의 증상은 인지적 증상과 비인지적 증상으로 구분할 수 있다. 인지적 증상의 가장 흔한 형태는 기억장애로 병이 진행되면서 점점

악화되는 양상을 보인다. 기억력 감퇴에 따른 새로운 정보의 학습능력이 떨어지며 약속을 잘 잊어버리고 물건을 둔 장소를 기억하지 못하며 결국에는 모든 학습능력이 사라진다. 특히 시간, 장소, 계절, 거리, 위치 등을 파악할 수 있는 능력인 지남력에 장애를 보이는 경우가 많으며 주의집중력 저하와 함께 판단력 장애를 보인다. 언어적 측면에서는 단어를 기억하지 못하게 되면서 명칭 실어증이 생기고, 의사소통 능력이 제한되며 이야기를 꾸며내는 작화증, 동어 반복 증상 등이 나타난다. 사물을 보고도 무엇인지 모르는 시각 실인증, 말을 듣고도 이해하지 못하는 청각 실인증, 물건이 무엇인지 모르는 촉각 실인증, 아는 사람의 얼굴을 알아보지 못하는 안면 실인증 같은 증상도 보인다.

치매 노인에게 나타나는 비인지적인 정신행동증상(BPSD: Behavioral Psychological Symptoms of Dementia)에는 지남력 장애, 불안, 초조, 적대 행동, 배회, 폭력, 우울, 부적절한 성적 행동 등이 있다. BPSD는 삶의 질을 저하시키고 일상생활 수행능력(ADL: Activities of Daily Living)을 떨어뜨리며 공격성의 증가, 환자의 사망률이나 자살률 증가와도 관련되어 있다. 일본인지증케어학회의 자료에 따르면, 정신행동증상이 모든 치매 노인에게 나타나는 것은 아니며 알츠하이머형 치매에서는 환자의 64% 정도가 이 증상을 보였다.

신체, 운동, 감각기능의 장애가 없음에도 일상생활을 영위하는 데 필요한 기본적인 활동을 하지 못하는 실행증이 나타나며, 이와 같은 일상생활수행능력 장애로 치매 노인의 보호자 의존도가 높아지게 된다. 정신과적 증상으로는 아주 미미한 인격장애가 서서히 나타나므로 가족도 발견하기 어렵다. 초기에는 기운과 의욕이 없어 외부에 관심이 없는 우울증 같은 증상이 특징적이지만, 점차 어린아이처럼 자기중심적이고 화를 잘 내는 등 충동적인 행동을 보여서 사회적으로 고립된다. 부정망상과 유기망상 등 망상 증상, 환청과 환시 등 환각 증상, 무감동, 수면장애, 식욕부진 증상을 보이기도 한다. 치매의 증상은 원인질환과 치매의 단계에 따라 서로 다른 임상 양상을 보이며 치매의 경과와 예후는 발병 시기, 성별, 교육 정도, 발병 시 임상 양상, 다른 정신병적 증상 같은 신경계 증상의 유무에 영향을 받는다.

치매의 진행 과정은 크게 초기, 중기, 후기 단계로 구분되며 일상생활 수행능력(ADL)의 장애 정도가 그 기준이 되고 치매 기능 사전 평가(FAST: Functional Assessment Staging) 척도를 주로 사용한다. 초기 단계에는 언어장애, 최근 기억장애, 지남력장애 같은 건망증이나 지적 기능 저하만 나타나므로 생리적 노화와 구별하기 어렵다. 이런 상태가 2~3년 지속되고 경우에 따라 5~6년 동안 천천히 진행되기도 한다. 중기는 일반적 혼돈 단계로, 문제 증상이 뚜렷해지고 심하

면 일상생활을 할 수 없게 된다. 이런 상태가 2~3년 지속되며 타인에 대한 의존 경향이 강해지게 된다. 말기는 기억력 파괴의 단계로 완전한 의존 상태가 되어 가족이나 가까운 사람들을 알아보지 못한다. 누워서 생활하게 되고 대소변을 가리지 못하는 상태가 되어 음식물 섭취도 어려워지므로 영양 상태가 나빠지고 폐렴 위험성도 높아진다. 실제로 치매 노인의 사망 원인은 폐렴 등 감염성 질환인 경우가 많다. 알츠하이머형 치매의 경우, 발병 후 사망하기까지 평균 생존기간이 10.3년이지만 환자에 따라 몇 개월에서 20년까지 다양하며 일찍 치매가 발병한 경우 인지기능 악화가 더욱 빨리 진행된다.

치매 초기에는 정상적인 노화와 구분이 어렵고 느리게 진행되는 임상적 특성에 따라 진단을 받는 시점이 늦어진다. 치매 노인은 인지저하로 자신이 치매에 걸렸다는 사실을 인식하기 힘들고 치매 노인의 기억력 감퇴는 초기 단계에서 스트레스나 우울증, 심지어 정신질환으로 오인되기도 해 가족이 이상하다고 느낄 때는 이미 어느 정도 증상이 진행된 경우가 많다.

치매는 복합적인 증후군이므로 우울증, 섬망(delirium) 같은 다른 질병과 혼동되는 경우가 많아서 감별진단(differential diagnosis)이 이루어져야 한다. 치매는 정신장애가 아닌 뇌와 신경계의 손상이나 기능저하로 발생하는 기질성 정신장애(organic mental disorder)

로, 우울증으로 오는 인지기능 저하로 증상이 나타나는 가성치매(pseudo-dementia)와는 구분된다. 치매는 의식장애가 동반되지 않으므로 섬망과 달리 의식이 또렷하다.

치매 진단에서 통상적으로 이루어지는 것은 대상자 본인과 가족의 병력 청취이며 정신상태검사와 반사행동, 협응능력, 근육강도 등을 포함한 신경학적 검사, 간이정신상태 검사(MMSE: Mini-Mental State Examination) 같은 신경심리학적 검사와 혈액검사, 소변검사 등 신체검사이다. 강연욱과 나덕렬(2003)이 개발한 서울신경심리검사(SNSB: Seoul Neuropsychological Screening Battery)와 우종인 등이 개발한 CERAD-K(Consortium to Establish a Registry for Alzheimer's Disease-K)가 국내에서 사용되는 주요 신경심리검사이다. 검사를 통해 치매로 의심되거나 판단되는 경우에는 컴퓨터단층촬영(CT), 자기공명영상(MRI) 촬영, 양전자단층촬영(PET) 등을 시행하는 진단적 검사와 유사 증상인 섬망, 우울증 등과 구별하기 위한 감별진단이 이뤄진다.

치매 노인은 병을 진단받은 후 과거의 기억으로 살아가는 자신을 바라보는 시선에 당황하고 좌절하여 두려움, 고립감, 우울감을 느끼게 되고, 치매 그 자체가 부정적인 자기상을 형성하게 만든다. 특히 치매 초기에는 자신의 증상에 자각이 있으므로 스스로에게 실망감과 자

괴감이 들어 우울증이 유발되고, 병에 대한 분노로 자제력을 잃고 화를 내거나 자신감을 상실한 무기력한 태도도 나타나게 된다.

경도인지장애와 경증치매

미국정신의학회(APA)에서 발간한 DSM-5(2013)부터 치매라는 용어가 신경인지장애(Neurocognitive Disorder)로 대체되었고 다시 주요 신경인지장애(Major Neurocognitive Disorder), 경도 신경인지장애(Mild Neurocognitive Disorder)로 분류된다. 신경인지장애는 증상의 심각도에 따라 경도(mild), 중등도(moderate), 중증도(severe)로 구분하며 일상생활에서 수단적 활동의 어려움을 경도, 일상생활에서 기본적 활동의 어려움을 중등도, 완전한 의존을 중증도라 칭한다. 보건복지부가 제공한 치매 노인의 증상 정도를 살펴보면, 최경도가 17.4%, 경도가 41.4%로 경증치매에 해당하는 노인 비율이 약 58.8%를 차지하고 있다.

경증치매는 발병 후 얼마 지나지 않은 초기 단계로 치매가 시작되었지만 아직 독립적인 생활이 가능한 단계이다. 치매는 조기에 발견해 치료를 시작하면 진행 속도를 지연시킬 수 있으므로 경증치매 노

인의 증상 관리는 중증치매와 구별된다. 경증치매 단계에서는 기억력 장애를 보이지만 개인위생, 화장실 사용, 식사 도움이 필요하지는 않다. 비교적 오래된 일은 기억하지만 최근 일어난 일은 기억하지 못해 건망증이 심해진 것처럼 보이기도 한다. 사람과 물건의 이름을 기억하지 못해 반복적으로 물어보고 중요한 약속을 잊어버리거나 물건을 잃어버리며 점차 일상생활에서 불편을 겪게 된다. 적절하고 정확한 단어를 사용하지 못하며 원활한 대화와 의사소통이 어려워진다. 이와 같이 경증치매 노인은 그 증상에 따라 일상적인 생활에 영향을 받지만 개인위생을 유지할 수 있고 판단력을 완전히 상실하지는 않는다. 점차 여러 가지 기능 면에서 수행 수준이 낮아지고 타인의 돌봄 없이는 혼자 생활하는 것이 위험해진다.

치매 노인 중 40~50%에서 우울과 불안 증상이 나타나는데, 특히 경증치매 단계에서는 자신의 치매 증상을 인식하면서 우울증이 유발될 수 있다. 치매 노인은 기쁨, 슬픔, 분노, 좌절감 등 모든 범위의 감정을 체험하지만, 그 감정을 표현하는 자기 표현 능력이 상실되고 상대방과 적절한 상호작용이 어려워져 심리적 위축을 느끼며 점차 사회적으로 고립되게 된다.

고령층의 인지기능 저하는 경미한 경우부터 매우 심한 경우까지 다양하며 정상적인 노화 과정으로 나타날 수 있는 생리적인 인지기능 저하와 치매로 진행되는 병적인 인지기능장애로 구분된다. 노화에 따른 인지기능 쇠퇴(ARCD: Age Related Cognitive Decline)는 객관적인 인지기능 저하의 증거가 있지만 해당 연령의 정상 범위 이내에 속하는 정도인 경우를 일컫는다. 인지기능 장애가 심해서 일상생활에 지장을 주는 상태를 치매라고 하며, 인지기능 장애는 있으나 치매라고 할 만큼 심하지 않은 경우를 경도인지장애(MCI: Mild Cognitive Impairment)라고 한다. 치매 아닌 인지장애(CIND: Cognitive Impairment Not Dementia)라고 지칭하기도 하며, 알츠하이머병 전 단계(prodromal AD or predementia AD)라고도 하는 등 초기 알츠하이머형 치매와 다르지 않다는 주장도 있다. 대상 노인 또는 보호자, 간병인 등 정보 제공자가 기억 문제를 포함한 인지기능 저하에 따른 불편을 호소함에 따라 신경심리검사를 통해 인지기능 저하의 객관적인 증거가 발견되기는 하지만, 일상생활 기능이 상대적으로 유지되고 치매의 진단 기준에 부합하지 않을 때 경도인지장애로 보는 것이 일반적이다.

초창기에는 경도인지장애의 특징을 명백한 기억력 저하를 보이면서 다른 인지기능은 대체로 유지되는 것으로 여겼으나, 근래에는 기

억력 저하에 국한하지 않고 뇌의 노화 과정에 따라 임상 전 단계의 인지기능 저하가 다양한 양상으로 나타날 수 있다고 보고 하위 유형으로 분류한다. 기억장애 유무에 따라 기억상실형(amnestic MCI)과 비기억상실형(non-amnestic MCI)으로 분류하며 손상된 인지 영역의 종류와 수에 따라 단일영역과 다중영역으로 나눈다. 기억상실성 단일영역형과 기억상실성 다중영역형, 비기억상실성 단일영역형, 비기억상실성 다중영역형 등 네 가지 유형이 있다. 경도인지장애를 초기경도인지장애(EMCI: Early MCI), 후기경도인지장애(LMCI: Late MCI), 주관적 기억장애(SMI: Subjective Memory Impairment)로 세분하기도 한다. 또한 경도인지장애는 일정한 시간이 경과하면 정상으로 회복되는 정상군, 경도인지장애 상태를 그대로 유지하는 유지군, 치매로 진행되는 치매군으로 분류되기도 한다.

중앙치매센터에 따르면 최근 국내 경도인지장애 노인은 증가하고 있으며 65세 이상 노인 인구 중 경도인지장애 환자는 약 152만 명으로 유병률이 28%로 나타났다. 보건복지부의 제3차 치매관리종합계획(2016~2020)에서도 경도인지장애를 3대 치매 발생 고위험군으로 정의하고 조기 발견을 통한 치매 예방 및 관리에 힘쓰고 있으며 경증, 중등도, 중증, 생애말기로 구분된 치매 환자의 진단, 치료와 돌봄을 핵심 목표로 두고 있다.

경도인지장애는 정상적인 노화에서 알츠하이머형 치매로 이행하는 치매의 전임상(subclinical) 단계로 여겨지므로 경도인지장애와 관련한 연구를 통해 치매 발생 전 단계의 이해가 가능해진다. 경도인지장애 환자의 약 80%가 6년 안에 치매 증상을 보이며 경도인지장애로 진단받은 대상자 중 10~41%가 1년 안에 치매로 이환된다는 보고가 있을 만큼 치매 초기 발견 및 예방을 위해 주의를 요한다.

치매 노인에게서 흔히 보이는 정서인 우울과 무감동은 경도인지장애 노인에게도 유사하게 나타난다. 알츠하이머형 치매로 이환 가능성이 높은 경도인지장애 노인에게서 나타나는 불안은 정상 노인에 비해 낮은 단기 기억의 수행 결과를 초래하고, 우울은 전두엽 집행기능 수행이 낮아지게 하는 등 경도인지장애 노인의 우울, 불안 등 부정적인 정서는 인지기능 저하와 상호 관련성이 높다. 경도인지장애 노인이 정상 노인에 비해 치매 발생 위험이 높지만 치매유병률은 연평균 5~20%로 연구에 따라 다양하며, 경도인지장애 노인의 15~20%는 1~2년 후 인지기능이 호전되기도 하므로, 예방적 차원에서 노인의 우울과 불안 등 부정적인 정서를 관리하는 것은 중요하다.

2
돌봄

가족 돌봄

국민건강보험 자료에 따르면, 2008년 7월에 도입된 노인장기요양보험제도는 고령이나 노인성 질병 등의 사유로 일상생활을 혼자서 수행하기 어려운 노인 등에게 신체 활동 또는 가사 활동 지원 등의 장기요양급여를 제공하여 노후의 건강증진 및 생활안정을 도모하고, 그 가족의 부담을 덜어줌으로써 국민의 삶의 질을 향상하도록 하는 것을 그 목적으로 한다.

치매 노인의 증가는 치매국가책임제 같은 치매 관련 정책 및 제도적 서비스 요구의 증가로 이어졌다. 치매 노인과 가족을 위한 정책과 서비스 중 치료와 간호 중심은 정신보건 분야에서, 치매 노인의 생활 지원과 장기요양서비스는 노인복지 분야에서, 부양가족지원서비스는 가족복지 분야에서 접근하고 있다. 2017년 7월에는 치매특별등급인 장기요양 5등급이 신설되는 등 치매 노인과 가족을 지원하는 제도가 마련되었으나, 여전히 치매 노인의 돌봄은 가족이 주된 책임을 지고 있는 실정이다. 국내 지역사회에서 치매 환자를 돌보는 가족 돌봄 제공자는 약 350만 명에 이르는 것으로 추정된다.

경제협력개발기구(OECD)에서는 치매관리 정책에서 정부가 제공하는 서비스 공급보다 치매 환자나 가족에게 필요한 서비스로 치매 환자와 가족 삶의 질을 중시하는 정책을 제시해야 할 필요성을 주

장했다. 치매 관련 서비스 요구도 조사에서도 치매 환자 가족 지원 서비스의 강화가 우선순위였던 만큼 정부의 제3차 치매관리종합계획(2016~2020)에서는 공급자 중심의 치매정책에서 수요자 관점으로 전환했다. 중앙치매센터 자료에 따르면 서울시에서 운영하는 치매지원센터는 치매 예방, 조기 진단 및 치료와 재활, 보건복지 자원 연계 등 치매통합관리서비스와 인지재활 프로그램을 갖추고 있으며 가족 교육 프로그램과 치매 가족 자조모임을 운영하는 등 치매 가족 부양 부담 감소를 목적으로 하고 있다. 치매지원센터를 전국적으로 확대한 치매안심센터 역시 같은 목적으로 운영되고 있다.

제2차 장기요양 기본계획(2018~2022)은 그 정책목표에서 돌봄의 사회적 책임을 강화하는 장기요양 보장성 확대와 이용자 삶의 질을 보장하는 지역사회 돌봄 강화를 추진했으며 가족 돌봄제공자에 대한 사회적 인정과 지원체계 강화를 추진과제로 명시하고 있다. 제3차 치매관리종합계획(2016~2020)은 치매 환자의 직접의료와 요양비용 뿐 아니라 가족의 간병 부담으로 발생하는 사회경제적 비용 경감을 위한 대책이다. 제2차 치매관리종합계획(2012~2015)에서 가족의 돌봄 지원을 위해 추진한 '치매가족휴가제', 치매상담콜센터 운영과 치매케어 상담 등 돌봄 요양서비스의 공급 측면에서 외연 확대가 이루어졌으나 치매 노인 가족을 대상으로 한 사회경제적 지원 등 실질적

간병 부담을 경감하기 위한 대책이 마련될 필요가 있다는 평가가 이루어졌다. 이에 보건복지부는 치매 노인 가정생활의 안전지침을 개발하고 치매 가족 상담과 교육, 자조모임 지원, 치매 가족 심리검사 및 상담지원, 여가생활 지원 확대, 치매 가족 세제 지원 및 취업 지원 관련 제도 강화 등 치매 환자 가족의 부양 부담 경감을 위한 프로그램 개발을 추진하고 있다. 치매 노인은 진료 시 가족 동행이 필요하고 가족에게 치매 대응 요령, 복약 지도, 돌봄 기술 등과 관련한 설명이 장시간 이루어져야 하므로 치매 가족 상담수가 도입도 논의되고 있다.

돌봄의 핵심은 함께 옆에 있는 것이다. 돌봄수혜자와 돌봄제공자 모두 온전한 자기 자신의 모습으로 서로의 곁에 존재하는 일이다. 불완전한 세계 속에서 불완전하게 살아가는 것이 인간의 삶의 근본적 조건이므로, 서로 협력해서 삶을 보완하고 지지하자는 것이 돌봄의 윤리이다. 모든 상황에 적용되는 보편적 규칙은 없으므로 돌봄제공자는 돌봄수혜자에게 현재 무엇이 필요한지 배려하는 능력이 필요하며 이것이 윤리적 능력이 된다.

치매 노인을 부양하는 미국 백인 가족 돌봄제공자에 비해 한국인 가족 돌봄제공자는 훨씬 높은 가족주의를 나타냈다고 연구되었다. 한국 사회에서는 개인간 상호지지와 상호의존성을 중시하는 가족 중심적인 전통적 가치에 기반해 치매 노인의 돌봄에 있어 가족의 책임이

강조된다. 치매 노인을 돌보는 가족 돌봄제공자의 주된 동기로 가족으로서 책임과 의무가 가장 강력하게 작용하고 있다. 2017년 노인장기요양보험 통계연보에 따르면 주부양자의 71.7%가 여성인 것으로 나타났고, 그중에서도 딸이나 며느리가 부모 또는 시부모를 간병하는 비중이 절반(49.2%)에 달했다. 남을 돌볼 줄 알아야 한다는 문화적 기대 속에서 자란 여성은 그들의 부모님을 위한 부양 의무를 다해야 하는 사회적 압력을 많이 느낀다.

완치가 불가능한 질병의 경우 원래 상태로 회복되는 것보다 치료 이외의 방법으로 질병에 따른 부정적 영향을 최소화하면서 삶의 질을 높이는 것이 중요하다. 의료적 치료에 한계가 있는 치매의 경우도 마찬가지이나, 인지기능 저하 증상이 있는 치매 노인 당사자의 삶의 질 향상을 위한 직접적인 개입은 제한적이다. 치매 노인과 가장 많은 시간을 보내며 관계를 맺고 영향력을 주고받는 존재인 돌봄제공자의 삶의 질 향상이 중요한 문제로 평가되는 이유이다.

치매 노인을 외적인 요인에 영향을 받아 상황의 맥락을 해석할 수 있는 존재로 보는 휴스(Hughes)의 관점처럼 킷우드(Kitwood)도 치매 노인의 심리적인 욕구인 편안함(comfort), 자기다움(identity), 사회와의 관계(inclusion), 애착(attachment), 활동(occupation) 등이 충족되었을 때 삶의 질은 향상될 수 있다고 설명한다. 여기에 돌봄

제공자의 긍정적인 가치가 합쳐져 치매 노인의 증상을 완화하고 그들의 삶의 질 향상에 더 많은 기회를 줄 수 있다. 돌봄제공자의 희망적인 태도, 가치 있게 여기는 태도, 긍정적인 태도는 치매 노인의 삶의 질을 향상시키므로 돌봄제공자의 삶의 질에 대한 관심과 고려가 필요하다.

1990년대 이후 돌봄 분야에서는 치매 노인의 삶의 질을 향상하기 위해 치매의 의료적 접근에서 더 나아가, 치매의 증상과 치매 노인의 경험을 여러 요인 간 상호작용으로 보는 심리사회적 관점이 대두되었다. '인간중심적 돌봄(person-centered care)'은 치매라는 질병 자체가 아닌 치매를 겪는 인간(person with dementia)의 인격을 중요하게 여긴다. 치매 노인의 주관적 경험을 중요시하고 돌봄에서 각자의 경험과 욕구를 충족하는 다양성과 개별성을 강조하는 것이다. 돌봄은 치매 노인과 돌봄제공자의 인간적 관계 속에서 이루어지기 때문에 돌봄제공자의 복지와 치매 노인의 돌봄은 상호관계에 있다. 치매 노인의 인격을 존중하는 것과 함께 돌봄제공자의 복지가 중요한 이유이다. 치매 노인 가족의 체험을 통해 치매 노인의 삶을 이해하고 치매 노인과 돌봄제공자 간의 상호작용을 탐색함으로써 치매의 다층적인 차원을 드러낼 수 있다.

돌봄 부담

펭글러(Fengler)와 굿리치(Goodrich)는 치매가 겉으로 드러난 환자(identified patient)인 치매 환자와 치매의 그늘에 숨겨진 환자(hidden patient)인 치매 환자의 가족 등 두 종류의 환자를 만드는 병이라고 설명한다. 치매는 지속적인 보호관찰을 해야 하는 만성질환이어서 환자의 돌봄제공자 의존도가 높은 질병이다. 치매 노인 가족은 돌봄으로 발생하는 만성 피로, 관절통, 신경통, 식욕부진 등 신체적 기능의 저하와 우울, 불면증, 불안 등 정신적 문제를 겪는다. 심리적으로는 포기감, 구속된 느낌과 함께 치매 노인과의 관계에서 오는 스트레스로 정서적인 면이 소진되기 쉽다. 사회적 측면에서도 사회생활과 인간관계가 제한적이며 여행이나 운동 같은 활동에도 제약이 생겨 돌봄제공자의 삶의 질에도 영향을 미친다. 이와 같은 부담은 독립적으로 나타나기도 하지만 서로 연관되어 역동적으로 상호작용하며 돌봄제공자의 삶 전반에 영향을 미친다.

부양 부담(caregiving burden)은 돌봄제공자가 겪는 이런 신체적, 심리적, 사회경제적 부담을 총체적으로 일컫는 개념으로, 부양 스트레스로 지칭되기도 한다. 인지장애와 정신행동증상이 나타나는 치매 특성상 강도 높은 돌봄 행위와 동시에 많은 돌봄 시간이 필요하므로 상대적으로 부양 부담이 크다. 치매 노인의 부양 부담은 일반 노인

의 부양 부담에 비해 두 배 이상 높은 것으로 조사된 바 있다.

치매 노인 돌봄제공자의 부양 부담은 연구자에 따라 다양하게 분류되며 노박(Novak)과 게스트(Guest)는 치매 가족의 부양 부담을 시간적 부담, 발달상의 부담과 신체적 부담, 사회적 부담, 정서적 부담 등 다섯 가지 차원으로 구분했다. 비탈리아노(Vitaliano) 등은 부양 부담을 노인의 행동, 가족 및 사회생활의 제한, 부양자의 정서적 반응과 관련된 영역으로 분류하고, 스토멜(Stommel)은 부양 부담의 차원을 재정적 영향, 포기감, 생활 일정의 영향, 신체적 건강의 영향, 구속된 느낌으로 구분한다. 권중돈은 부양 부담을 사회적 활동 제한, 노인과 주부양자 관계의 부정적 변화, 가족관계의 부정적 변화, 심리적 부담, 재정 및 경제활동상 부담, 건강상 부담이라는 여섯 가지 차원으로 분류했다.

부양 부담 측정도구로는 노박(Novak)과 게스트(Guest)가 개발한 부양자 부담 척도(CBI: Caregiver Burden Inventory), 비탈리아노(Vitaliano) 등의 부양자 부담선별 척도(SCB: Screen for Caregiver Burden)와 코스버그(Kosberg)와 캐얼(Cairl)의 부양비용 척도(CCI: Cost of Care Index) 등이 있고 우리나라에서는 재릿(Zarit) 등의 부담면접 척도(BI: Burden Interview)를 참고해 개발한 권중돈의 부양 부담 측정도구가 많이 사용된다.

피어린(Pearlin) 등의 스트레스 과정 모델은 돌봄제공자의 스트레스를 돌봄 상황과 관련된 요인의 상호작용에 따라 나타나는 과정으로 정의한다. 돌봄 경험에서 환자 돌봄과 직접적으로 관련된 1차 스트레스 요인을 객관적, 주관적 스트레스 요인으로 구분하며, 환자의 증상은 객관적 스트레스 요인으로, 환자의 증상이나 돌봄으로 인해 환자나 가족 돌봄제공자가 지각하는 미충족 요구는 주관적 스트레스 요인으로 본다.

돌봄제공자의 돌봄 수준에 영향을 미치는 요인은 주로 치매 노인의 특성과 관련된 요인, 돌봄제공자의 특성과 관련된 요인, 환경적 요인으로 구분된다. 부양 부담과 관련해 돌봄제공자가 받는 사회적 지지, 가족응집력, 높은 삶의 질과 만족도 등 긍정적인 개념은 부양 부담과 부적 상관관계가 있고 우울과 불안, 피로, 소진 등 부정적인 개념은 부양 부담과 정적 상관관계가 있다.

노년학 분야에서 부양 부담은 고통(distress), 부양 스트레스(caregiving stress), 부양과업수행상 애로(hassless), 긴장(strain)으로 정의되는 것과 같이 대부분의 경우 부양 부담은 부정적 개념으로 인식된다. 부양 부담에 영향을 미치는 개념 중 치매 노인의 일상생활 기능과 정신건강은 부양 부담과 부적 상관관계를 보였으며 치매 노인의 인지기능 장애와 문제행동이 심하고 일상생활동작 수행의 의존도

가 높을수록 돌봄제공자의 부양 부담이 높아지는 경향이 있다. 치매 정도가 심해질수록 인지기능 감소, 정신행동증상 증가, 일상생활동작 수행능력 악화로 사고의 위험성이 높아지고 부양 시간은 증가해 돌봄제공자가 자신을 돌볼 시간이 부족해진다. 사회적 역할에도 제약이 생겨 이는 돌봄제공자의 사회적 고립으로 이어지기도 한다.

가족은 상호의존적이며 한 구성원의 변화는 다른 가족 구성원의 변화를 초래한다. 가족 내 치매의 발병은 가족 체계의 구조와 기능을 변화시켜 가족 구성원 개개인의 삶의 질을 저하시키거나, 가족 구성원 간에 갈등을 유발하는 문제를 발생시키고 이들 문제는 다시 치매 노인에게 영향을 미쳐 상태를 더 나쁘게 만드는 악순환이 이루어진다.

치매 부모를 부양하던 아들이 오랫동안 돌보아 왔던 부모를 살해하고 자살한 사건이 언론에 보도된 바 있다. 함께 치매를 앓던 부부 중 남편이 아내를 살인한 사건 같은 극단적인 사건을 통해 치매 노인을 돌보는 부양 부담이 심각하다는 것을 알 수 있다. 유영규 등 5인의 책 『간병살인, 154인의 고백』에서 이와 유사한 사례를 적지 않게 찾아볼 수 있었다.

다수의 연구에서 부양 부담 수준을 결정하는 것은 환자로부터 발생하는 객관적인 부담이라기보다 돌봄제공자가 부양 부담을 어떻게 인식하는지의 주관적인 이해가 더 중요하다고 강조한다. 치매 가족

돌봄제공자가 경험하는 상황이 객관적으로는 비슷한 조건이라 해도 실제 체감하는 부담 정도가 모두 같은 것은 아니며, 부양 부담은 상황에 따른 돌봄제공자 개인의 인식과 판단에 영향을 받는다는 것이다. 일반적으로 치매 노인 가족 돌봄제공자의 부양 부담은 상당한 것이 사실이지만, 부양 과정에서 모든 돌봄제공자가 다 부정적인 경험만을 하는 것은 아니며 긍정적 경험도 한다는 연구 결과도 찾아볼 수 있다.

즉, 치매 노인 가족 돌봄제공자는 부양 부담과 동시에 가족의 일원으로 돌봄을 제공하는 만족감을 느낀다. 특히 치매 노인 가족 돌봄제공자의 돌봄 평가(K-RCAS: Korean Version of the Revised Caregiving Appraisal Scale)에서 여성 치매 노인을 돌보며 관계가 딸인 가족 돌봄제공자의 만족감이 가장 높다는 연구 결과가 있는데, 이는 주부양자가 주로 여성이라는 사실과도 관련이 있다. 길리건(Gilligan)은 남성의 성 정체성 발달은 어머니로부터의 독립, 개인화와 관련이 있으나 여성의 성 정체성은 어머니에게서 독립이나 개인화 과정이 완성되는 것에 의존하지 않고 애착관계를 통해 규정될 수 있다고 했다. 여성적 정체감이 다른 사람에게서 분리되는 상황에서 위협을 느낄 수 있다는 길리건 이론을 통해서 여성 치매 노인을 돌보는 딸인 돌봄제공자의 만족감에 관한 심리적 고찰이 가능하다.

2008년 7월부터 시행된 노인장기요양보험제도는 가족이라는 울

타리 속에 갇혀 있던 노인 돌봄의 과제를 사회적 영역으로 끌어내고, '장남'이나 '딸', '며느리' 같은 특정 가족적, 젠더적 지위에 부과된 돌봄의 의무를 국가정책의 대상으로 전환했다는 점에서 의의가 있다. 이렇듯 노인장기요양보험제도는 치매 노인 돌봄의 탈가족화에 중요한 변화의 계기가 되고 있지만 재가서비스 중심으로 제공되어 제한적인 측면이 있다. 치매 가족 돌봄에 따른 부양 부담에 관한 시대적 흐름을 반영한 보다 현실적인 제도가 필요하다. 현재 10곳 이상의 정부 부처에서 치매와 관련된 업무를 맡고 있어서 서비스 수요자의 불편이 야기될 가능성이 있으므로 더 나은 체계 구축이 필요하다는 지적도 있다. 여러 가지 제도적 장치에도 불구하고 치매 환자 가족에게 돌봄 부담은 여전히 피할 수 없는 현실이므로 가족 돌봄제공자에 대한 심층적 이해를 통해 부양 부담 감소에 실질적인 도움을 줄 수 있는 제도적 개선이 요구된다.

V

치매 가족은 '숨겨진 환자(hidden patient)'로 불릴 만큼 신체적, 정신적, 사회적, 경제적 영역에서 부담을 경험하고 있으며, 부양 스트레스로 인해 치매 환자의 주변인이면서 동시에 치매 고위험군이 된다.

제한적인 인지능력과 언어능력 때문에 치매 노인의 이야기를 직접 듣는 것은 어려운 일이다. 또한 치매 노인을 돌보는 가족의 경험은 사회·문화적 상황에 따라 변화하며 다양한 요인이 서로 영향을 미치는 복잡하고 주관적인 현상이다. 돌봄제공자가 경험하는 부양 부담의 실체적 의미를 파악하기 위해서는 개념화와 측량이 어려운 돌봄 경험을 다양한 자료를 통해 다각도에서 접근해야 한다. 이 책에서는 미술 치료사의 가족 돌봄 경험을 개인의 삶을 심층적으로 이해할 수 있는 자전적 내러티브 탐구를 통해 이야기했다.

1
자전적 내러티브

"그것이 의미하는 바가 무엇인가?"라는 질문은 어떤 것이 다른 것과 어떻게 관련되는지를 묻는 질문이다. 내러티브는 인간이 매 순간 하는 경험과 개인적인 행위에 의미를 부여하는 수단을 제공하고, 이렇게 형성된 내러티브적 의미는 삶에 대한 의도를 이해하도록 도와 일상의 행위와 사건을 통합하는 기능을 한다. 이는 인간의 삶에서 과거 사건을 이해하고 미래의 행위를 계획하기 위한 틀을 제공하므로 인간 존재에 대한 연구는 의미의 영역, 특히 내러티브적 의미에 초점을 둘 필요가 있다. 내러티브적 의미의 영역은 고정되어 있지 않고, 자기 반성과 회상의 과정을 통해 재형성되며 지속적인 새로운 경험에 의해 확장된다.

클랜디닌(Clandinin)과 코넬리(Connelly)의 내러티브 탐구는 개인적 실제적 지식(personal practical knowledge)과 인간 이해의 근간으로서 경험을 존중하면서 인간의 삶을 연구하는 접근법으로, 경험을 해석하고 재해석하는 방법이다. 인간이 사회적 관계 속에 살면서 경험한 여러 가지 이야기로부터 무엇이 의미 있는지 끊임없이 판단하고 선택하면서 정체성을 가지게 되고 삶의 의미를 만들어 낸다는 존재론적, 인식론적 가정에서 이루어진다. 클랜디닌(Clandinin)과 로직(Rosiek)은 경험을 개인적, 사회적, 물질적인 환경과 연속적으로 상호작용하는 인간의 사고에 의해 특징 지어지는 일종의 변화의 흐름으

로 본다. 이렇듯 내러티브 탐구는 시간에 따라 변하는 인간의 독특성을 살피고 시간, 공간, 상호작용이라는 맥락 속에서 인간의 삶의 문제에 대한 해석의 다양성을 추구한다. 이는 객관적 방법이 제시할 수 없었던 방식으로 인간에 관한 심층적인 이해를 가능하게 하여 인간과 인간의 삶의 다양성, 복잡성을 더 진실하게 보여준다. 또한 과거와 현재, 미래라는 시간적 연속성 속에서 삶의 총체성을 드러낼 수 있는 접근이다.

전통적인 연구 방법은 시간의 흐름 속에서도 변하지 않는 인간의 보편적 특성을 연구하며 일반화를 연구의 목적으로 삼고 확실성을 추구해 왔다. 연구자와 연구 참여자는 분명한 경계를 가지고 시간의 흐름과 무관하게 동일한 결과가 나올 수 있다고 보는 실증적인 연구 방법이 인간 탐구에 적용될 때는 한계가 있기 마련이다. 인간의 문제는 자연과학의 방법론을 더 정교하게 적용하면서 해결되는 것이라기보다 '인간 존재의 유일한 특성에 민감한 보완적인 접근'을 통해 해결에 가까워진다. 내러티브 탐구는 인간의 경험에 초점을 두어 그 경험을 해석하고 실천적인 지식을 얻기 위해 적합한 방법이라는 점에서 주로 교육학, 심리학, 정신건강의 분야에서 활용되어 왔다.

인간은 자신의 이야기를 만드는 주체로서, 이야기를 통해 자신을 드러내고 주요 사건을 이해하며, 다른 사람과 의사소통을 한다. 한 개

인의 내러티브에는 이야기를 하는 개인과 그 개인이 속한 사회적, 문화적 환경이 반영되어 있으며, 이야기된 내러티브는 개인의 경험을 이해하는 도식을 제공하고 조직적 도식(organizational scheme)을 통해 일상의 행위와 사건이 서로 유의미하게 존재할 수 있도록 한다. 내러티브 연구자는 살면서 말해 왔던 경험(storied experience)인 인간 삶의 내러티브를 인간을 이해하는 데 목적을 두고 탐구하며, 그 대상이 되는 인간 경험을 있는 그대로 드러내고, 의미를 해석해 이해하도록 돕는 역할을 한다.

클랜디닌(Clandinin)과 코넬리(Connelly)는 듀이(Dewey)의 경험 이론을 철학적인 기초로 삼아 내러티브 연구 방법의 토대를 시간, 장소, 사회성으로 구성하는 '내러티브의 3차원적 탐구공간'을 제시한다. 3차원적 탐구공간이란 은유적인 용어로서 과거·현재·미래라는 시간의 연속성(continuity), 개인적·사회적인 상호작용(interaction) 그리고 장소 개념으로서 상황(situation)을 말한다. 3차원적 탐구공간의 첫 번째 공간으로서 시간성은 모든 경험은 현재의 순간으로부터 무언가를 이용하고 그것을 미래 경험으로 가져간다는 듀이가 말한 경험의 연속성을 바탕으로 과거, 현재, 미래의 시간성을 부여해 대상을 묘사하는 것이다. 두 번째 공간으로서 사회성은 사람들의 경험은 자신의 상황과 상호작용 속에 있다는 원리로 개인과 그 개인이 처한 사

회적인 맥락 간 관계성을 의미하는 사회성에 초점을 둔다. 세 번째 은유적 공간으로서 장소는 듀이가 말한 상황의 개념을 기반으로 탐구와 사건이 발생하는 장소의 구체적, 세부적, 물리적, 위상적인 영역으로 규정하고 있다. 내러티브 탐구는 시간적 차원에서 문제를 다루고, 개인적인 경험과 사회적인 관계성 사이에서 조율하며, 특정한 장소에서 이루어진다.

맥애덤스(McAdams)와 조셀슨(Josselson), 리블리히(Lieblich)는 내러티브 정체성(narrative identity)을 내면화하고 지속되는 생애 이야기로 정의하고 스토리텔링을 통한 정체성의 구성이 자아의 통합성이나 다중성을 드러내는지, 자아와 사회가 내러티브 정체성에 기여하는지 그리고 사람들의 이야기가 그들의 정체성에서 안정성이나 성장을 드러내는지 등 세 가지 질문에 중심을 둔 연구를 제시한다.

크리츠(Crites)는 자아는 내러티브 형식으로 삶의 경험 안에서 그리고 삶의 경험과 더불어 회상된다고 했다. 우리의 개인적인 이야기 혹은 개인적인 정체성은 회상된 자아이며, 이야기가 완전하게 형성될수록 자아는 그만큼 통합적이 되는 반면에 자신의 이야기가 통합되지 못하고, 자기 발견적이지 않을 때, '나'는 불행이나 절망을 경험한다는 것이다.

내러티브 탐구의 가장 중요한 목적 중 하나는 주관과 객관의 분리

를 넘어 '새롭고 보다 심오한 진리'의 방향으로 나아가는 것이다. 무엇이 일어났는지 진실하게 이야기한다는 것은 있는 그대로 과거를 재생하는 것이 아닌 창의적인 재기술로 이해해야 하며, 이는 자전적 내러티브에서 본질적인 영역이라고 할 수 있다.

이 책에서는 내러티브를 활용한 자기 성찰을 위해 자전적 내러티브 탐구(autobiographical narrative inquiry)의 방법을 사용했다. 내러티브 탐구에서 본격적인 연구에 들어가기 전 연구자의 자서전적 글쓰기를 작성하는데, 이는 내러티브의 통찰을 위한 필수 과정이다. 연구자는 필요한 정보를 확보하고, 사회, 문화, 역사 속에서 의미 생성자로서 자아 탐구를 통해 자신이 누구인지, 시간의 흐름에 따라 어떻게 발전하는지를 이해하게 한다. 연구의 주제에 관한 관심이 연구자 자신의 경험에서 나오고, 그것이 내러티브 탐구의 전반적인 과정을 구성하는 역할을 하기 때문이다.

자전적 내러티브 탐구의 연구 대상은 연구자 자신의 경험과 삶으로 '나는 누구인가', '나는 왜 이런 생각과 행동을 하는가', '나의 사고와 행동에 영향을 주는 것은 무엇인가' 같은 질문을 통해 자신과 타인의 관계를 이해함으로써 자신의 경험을 사회·문화적으로 해석한다. 여기서 연구자의 개인적 서사는 집단의 거대 서사 간 관계 속에 있기 때문에 개인의 서사는 그 경험을 발생시키는 문화적 맥락을 드러내고 성

찰하는 하나의 도구로 작용하게 된다. 경험의 주체인 '나'는 '타자'의 시선으로 경험을 분석하게 되며 연구자의 개인적 체험을 사회적 의미로 연결시키는 것이 더욱 중요해진다. 리쾨르(Ricoeur)는 내러티브가 '타인과 함께함'의 측면에서 반복해 역사를 설명하고 개인의 역사를 넘어 공동체의 역사를 창조하는 방향으로 나아가도록 한다고 했다. 즉, 자전적 내러티브 탐구는 개인이라는 연구 대상으로부터 시작하지만 사회·문화적 맥락 속에서 심층적으로 탐구되므로 연구의 대상이 되는 개인적 경험은 타인 간 관계 속에서 의미가 생성된다.

시간을 초월해 삶을 재구성할 때는 단순히 과거의 경험을 그대로 재현하는 것이 아니라 경험을 명확하게 이해하고 당시에는 가능하지 않았던 의미를 형성한다. 이는 인간이 자신의 경험에서 지식을 쌓고 의미를 만들어 간다는 구성주의적 관점과 인간의 경험을 직접 연구를 통해 접근하는 현상학적 관점을 모두 포함하고 있다. 내러티브 탐구를 해 나가면서 '예술과 과학의 영역을 허무는 시도'가 이루어지게 되는 것이다.

가족 내에서 치매 노인을 돌보며 살아온 어머니의 이야기, 어머니를 돌보게 된 나의 이야기에는 어머니 개인의 삶과 가족의 삶 그리고 이야기의 배경이 되는 사회적 환경이 함께 구성된다. 따라서 경험의 연속성을 통해 가족의 삶의 변화와 그 의미를 파악함으로써 개인의

체험을 구체화하고 재구성하는 연구 방법은 적합하다고 볼 수 있다. 또한 자전적 내러티브를 통해 '몸과 자아와 사회의 연계를 정교화'하는 것이 가능하므로, 주요 사건과 체험에 관한 생애사적 성찰과 재구성이 이루어지는 만성질환인 치매라는 질병을 이해하는 데 있어서도 유용하다.

연구자와 연구 참여자 그리고 화자가 일치하는 자전적 연구에서는 '나'라는 1인칭 화법으로 이야기되는 것이 일반적이고, 진솔하게 자신을 드러내는 것이 자신과 타인을 이해하는 폭을 넓히며 깊은 공감이 이루어질 수 있게 한다. 루고네스(Lugones)가 주장하는 바와 같이 타인의 감정에 주의를 기울이고, 더 나아가 타인의 세계에 대한 감정이입과 동일시를 통해 다른 세계를 받아들일 수 있다. 이는 결과적으로 서로 다른 존재의 공존을 받아들이는 것을 의미한다. 인간과 인간은 단순히 함께 있는 존재가 아닌, 더 나은 자신을 형성해 가면서 함께 나아가는 존재이다. 한 개인의 체험과 그에 대한 관점에는 자신의 사회·문화적 맥락이 드러나므로 경험을 공유한다는 것은 자신이 살아가는 세계와 대화를 통해 경험의 사회적 의미를 파악하는 것이다.

내러티브 탐구에서 연구 대상으로서의 내러티브는 이야기를 하는 사람과 듣는 사람의 삶에 영향을 미치는 이야기이다. 연구 방법으로서 내러티브는 삶을 이야기로 구성하고, 이를 이야기하고, 이야기를

하는 과정에서 깨달음을 얻게 되면, 다시 이야기하고, 깨달은 삶을 살아가면서 이야기로 구성해 가는 순환적 진보의 과정을 뜻한다. 이처럼 순환적으로 성장하는 내러티브 탐구는 그 자체가 성찰의 행위라고 할 수 있다.

치매 환자의 가족이자 미술치료사로서 살아가는 나의 삶의 의미에 대한 탐색의 과정은 삶의 경험을 이해하는 데서 비롯되고, 경험의 이해는 이야기를 통해 이루어지며, 이해의 과정은 삶의 경험에 의미를 부여하는 것으로 이어진다.

가족 안에서 어머니의 삶과 치매 어머니를 둔 미술치료사의 삶의 경험을 통해 가족 돌봄이야기를 심층적으로 탐색함으로써 치매 노인 가족의 삶을 이해하고자 했다. 가족의 경험을 내러티브의 3차원적 탐구공간 속에서 연구하면서 과거와 현재의 삶을 분석하고, 그 속에서 가족의 의미를 이해해 보았다. 어머니의 치매 진단에 따른 가족의 변화를 가장 가까이에서 경험하는 딸의 이야기는 더욱 생생한 현실성을 통해 그 의미의 해석에 도움을 준다. 이러한 내러티브 탐구의 방식에 따라 나의 삶에 관한 이야기를 해석하고 재구성해 나의 삶이 어떻게 변화했는지 고찰했다.

2
저자

내러티브 탐구는 인간의 삶 속에서 다양한 경험의 의미를 찾아가 며 우리가 쉽게 간과할 수 있는 인간 내면의 깊은 이야기를 이해하는 기회를 제공한다. 자신의 삶을 객관적으로 바라보며 구성한 이야기는 자신의 삶과 다른 사람들의 삶을 이해할 수 있는 교량 역할을 해 주게 된다.

이 책에서 연구자이자 동시에 연구 참여자는 '나'이다. 나는 대학 원에서 미술치료학 석사과정을 이수하고 초등학교, 고등학교, 아동 청소년 상담센터, 노인복지센터 그리고 개인 연구소에서 미술치료사 로 활동하고 있다. 대학에서 전시 기획을 전공했고 2004년부터 2009 년까지 프랑스의 조형예술학교로 유학해 학사학위와 석사학위를 받 았다.

나는 외할머니가 치매 진단을 받은 2012년 3월부터 요양병원에 입원한 2017년 11월까지 가정 돌봄을 제공했고, 2018년 2월 사망한 외할머니를 돌보는 과정에서 경도인지장애에 이어 치매 진단을 받은 어머니를 주부양자인 아버지와 함께 돌보고 있다.

나 자신의 2대에 걸친 가족 돌봄 경험을 깊이 들여다보는 작업을 통해 치매 노인의 가족 돌봄에 관한 이해를 증진하고 돌봄제공자에게 도움을 제공하고자 한다.

3

연구

내러티브 탐구의 시작 단계는 발상에서 연구의 설정으로 발전시키는 과정으로 고유한 개인 경험에 따라 다양하게 전개될 수 있다. 연구의 첫 번째 단계는 나 자신을 충분히 드러내는 자전적 경험을 이야기하는 것이고, 두 번째는 그 이야기에 등장하는 요소 간 관계성 속에서 자신이 누구인지를 이야기 형식으로 탐구하는 것이다. 세 번째는 탐구된 이야기 속에 드러난 자신의 모습을 연구 속에 재위치시키기 위해 필요한 새로운 이야기 주제를 추출하는 것이고, 마지막으로 도출된 주제를 바탕으로 연구퍼즐을 설정한다.

클랜디닌(Clandinin)과 코넬리(Connelly)의 내러티브 탐구 진행 과정은 '현장에 들어가기', '현장에서 현장 텍스트 쓰기', '현장 텍스트 구성하기', '현장 텍스트로부터 연구 텍스트 쓰기', '연구 텍스트 구성하기' 등 다섯 단계로 이루어진다. 필요에 따라 과정의 중복이나 생략이 이루어질 수 있으며 이 책에서는 '현장에 들어가기, 현장 텍스트 구성하기, 연구 텍스트 구성하기'의 순으로 진행되었다.

'현장에 들어가기' 단계는 연구 시작의 첫 번째 단계로 연구자가 경험으로 들어가는 단계이다. 연구자가 연구의 주제와 연구의 필요성을 인식하고 연구 목적에 부합하는 과거의 경험 속으로 들어가 방향을 설정하는 단계로, 연구자는 자신이 이 연구에서 누구이며 이 연구에 어떤 영향을 미치는 사람인가를 계속 성찰해야 한다.

연구자 자신에 관한 탐구는 연구가 계속 진행되는 가운데 현장에 있는 자신이 누구인지, 이야기된 텍스트에 등장하는 자신은 누구인지에 관한 끊임없는 질문을 하며 이루어진다.

이 책에서는 치매에 걸린 외할머니를 돌보며 치매로 진단받은 어머니를 지켜보고 함께 살아가는 나 자신에 관한 이야기를 하고자 했다. 탐구의 현장은 이 과정에서 마주한 과거와 현재 사건의 전경이 모두 포함된다. 외할머니가 돌아가시고 어머니가 치매 진단을 받은 병원, 가족 돌봄이 이루어졌고 이루어지고 있는 부모님의 거주지, 내가 미술치료를 시행하는 기관, 개인 사무실 등의 장소와 이에 따라 맺게 된 관계와 상황을 내러티브의 3차원적 탐구공간으로 구성했다. 나의 체험과 그 과정에서 경험한 이야기를 진실하게 담아내는 것을 목적으로 현장에 들어가고자 했다.

'현장에서 현장 텍스트'와 '현장 텍스트 구성하기' 단계는 연구자가 현장으로 들어가서 자료를 수집하고 현장 텍스트를 쓰는 것을 생각하는 단계이다. 연구자는 탐구 현장에서 경험의 일부가 되어 현장 텍스트를 변화시키게 되므로, 연구자가 현장 텍스트를 구성할 때는 냉정한 관찰자의 시선으로 바라보아야 한다. 자신의 이야기와 삶의 전경에 어떤 '거리두기'가 이루어지게 할 것인지 지속적인 고민이 필요하다.

현장에서의 경험을 통해 얻은 다양한 자료로 이야기를 구성할 때 현장 텍스트는 단순한 재현이 아닌 의미를 재구성하는 해석의 과정이므로 이 과정은 창조의 과정으로 분류된다. 보크너(Bochner)는 주관성이 강한 내러티브를 구성할 때 연구자가 제삼자의 시각에서 볼 수 있는 몇 가지 준거를 제시하고 있다. 첫째는 상세한 기술로 사실과 감정을 모두 드러내며, 둘째는 시간성에 따른 내러티브의 구조를 확립하고, 셋째는 저자의 감정적 신뢰성과 연약성 그리고 정직성을 보여주어야 한다. 넷째는 과거와 현재의 두 자아가 만들어 내는 하나의 이야기가 포함되어야 하고, 다섯째는 이야기 속에 도덕성이 내재되어야 한다. 마지막으로 내러티브는 단순한 개인의 삶 이야기가 아니라 삶이 무엇을 의미하는지 보여주는 이야기여야 한다.

나는 던컨(Duncan)의 자료 수집 방법에 따라 자기 회상 자료(self-recall data), 자기 성찰 자료(self-reflection data), 자기 관찰 자료(self-observation data), 문화적 인공물(cultural artifact)을 수집했다. 나의 저널과 꿈일기, 개인 미술치료 작업, 현장 노트, 미술치료사로서 진행한 미술치료 프로그램 같은 전문적인 영역을 포함한 개인적 체험, 어머니가 치매를 진단받은 병원의 진단서와 처방전, 어머니와 함께한 미술치료 작업 등 어머니의 치매와 관련된 삶의 경험을 현장 텍스트로 구성했다. 나의 기억회상 자료를 통한 현장 텍스트는

개인의 특수한 기억이 왜곡될 가능성을 배제하지 않고 주변인과 인터뷰를 통해 그 한계점을 보완하고자 했다.

'연구 텍스트 구성하기'는 다양하게 수집된 현장 텍스트를 바탕으로 연구 텍스트를 작성하는 단계로, 수집된 자료의 해석을 거쳐 경험의 의미가 구성되는 과정이다. 재구성된 내러티브를 작성하면서 연구자는 경험의 본질과 의미를 찾아가게 된다.

내러티브는 실체가 고정되어 있는 것이 아니라 보는 시각에 따라 해석이 다양하므로 연구자의 관점, 역량, 사회·문화적인 맥락에 의해 의미가 달라질 수 있다. 사회 문화적 맥락을 고려해 삶의 주요 사건의 의미를 드러내기 위해서 내러티브의 주제, 내용, 형식 등을 신중하게 분석해야 한다. 연구 텍스트는 그 의미에 대한 끊임없는 질문을 통해 구성되며, 연구자는 경험의 의미와 그 경험의 사회적 가치를 고려해 분석해야 한다. 이를 위해 연구자는 내러티브 탐구에서 자료로서의 이야기와 주요 사건을 통찰하면서 자료의 맥락을 파악하고 전환점이나 발현이 드러날 수 있도록 분석해야 한다.

이야기 속에서 언급된 '주요 사건'은 개인의 발전을 위해 엄청난 결과를 가져오는 순간과 에피소드이며 항상 변화를 일으킨다. 변화의 경험은 현실과 이상적 세계관의 통합에 어려움이 생겼을 때 나타나고, 경험하는 사람에게 미치는 영향이 크기 때문에 중요하다. 이러한

V

주요 사건은 우연적으로 일어나고 통제되지 않으며 나중에야 정의될 수 있다.

클랜디닌(Clandinin)과 코넬리(Connelly)는 좋은 내러티브를 위해서는 사건을 시간 순으로 이야기할 때 나타날 수 있는 인과관계를 피하는 것이 중요하다고 보았다. 좋은 내러티브는 인과적이 아니라 설명적(explanatory)이고, 이야기를 읽는 이를 초대(invitational)할 수 있어야 하며, 이야기에 신빙성(authenticity)이 있고 적절성과 그럴듯함(plausibility)을 갖추어야 한다는 것이다. 이를 위해 내러티브 연구자는 3차원적 탐구공간 안에서 항상 깨어 있을 것을 강조했다. 한편 앳킨슨(Atkinson)은 내러티브가 설명적으로 되기 위해 요구되는 일관성의 세 가지 특성으로 인간적인 면에서 이해될 수 있고, 적절하게 통일된 주제가 있어야 하며, 인과적으로 관계되어야 하는 것을 들었다.

이 책에서 나는 실제로 경험한 이야기를 근거로 신빙성을 갖추는 부분을 염두했고, 노인 인구수와 치매 환자 수의 증가가 뚜렷한 사회적 현실 속에서 치매 노인을 돌보는 경험을 설명적이고 자연스럽게 그려 독자가 관심과 공감을 느낄 수 있도록 텍스트를 구성하고자 노력했다.

연구 텍스트를 구성하는 마지막 단계에서는 연구의 정당성을 확

보하기 위해 연구자가 구성한 이야기의 연구 주제와 연구자의 경험이 왜 사회적으로 의미가 있으며, 누구에게 의미가 있는지 답할 수 있어야 한다.

이 책에서는 개인적인 체험을 통해 치매 노인 가족 돌봄의 현실을 드러내고 돌봄제공자의 경험에 의미를 부여하고자 했다. 치매 환자에게 지속적이고 안정적인 돌봄을 제공하기 위해서는 돌봄제공자의 자기 돌봄 기회 제공 등의 사회적 서비스가 선행되어야 한다. 나의 경험이 수요자 중심의 치매 가족 지원정책 마련에 도움을 제공함으로써 사회적인 의미를 내포할 수 있다고 보았다.

4

윤리

클랜디닌(Clandinin)과 코넬리(Connelly)는 '관계'가 내러티브 연구자가 하는 연구의 핵심이라고 보았다. 연구자는 관계에 책임이 있으며, 관계적 윤리를 우선적으로 고려해야 한다.

내러티브 탐구는 경험을 이야기하는 과정이므로 주제와 관련된 단일한 경험만이 아닌 연구자의 삶의 경험을 총체적으로 다루고 많은 노출이 이루어지게 된다. 따라서 연구 윤리성은 모든 연구 참여자의 권익을 보호하는 측면에서 다각적으로 고려되어야 한다. 반즈(Barnes)는 살아진 것(what is lived)은 말해진 것과 결코 같을 수 없을 뿐만 아니라 언어는 나타낼 때조차 왜곡된다고 하며 성실함에 대한 의문, 기억의 신뢰성, 다른 사람의 감정을 배려하는 복잡함을 이야기했다. 보크너(Bochner)는 내러티브 연구자는 불확실성 속에서 진실함을 추구하는 실존적인 노력, 즉 연구자의 '윤리적 존재 방식'으로 타당성을 논하는 것이 바람직하다고 보았다.

이처럼 내러티브 탐구의 다른 유형의 질적 연구와 차별화되는 연구 윤리에 주목하며 나는 연구를 계획할 때부터 마칠 때까지 전 과정에서 윤리적 문제를 염두에 두었다. 연구자로서 살아가는 동안 연구 참여자를 평생 책임져야 한다는 관점에서 윤리성을 이해해야 하는 것이다.

나의 개인적 경험을 다루는 이 책의 경우 나뿐만 아니라 나의 어머

니 그리고 가족 모두의 삶을 언급했고 그에 따른 책임이 있으므로, 그들의 권익을 가장 우선적으로 보호하고자 하는 윤리의식으로 글쓰기에 임했다. 돌봄 대상인 가족 이야기를 하기 위해 관계적 공간에서 함께 존재하며 관심을 기울이고, 귀 기울여 들어주고, 함께 있어 주기 같은 책임감을 가지고, 나는 어머니와 가능한 한 많은 시간을 공유했음을 밝힌다.

내러티브 탐구의 과정에서 간과하지 말아야 할 것은 그 이야기를 말하는 것이 왜 중요한지의 정당성을 밝혀야 한다는 것이다. 연구자는 이 연구가 왜 개인적으로 의미가 있는가, 이 연구는 실제로 실행 가능한가, 이 연구가 사회적으로 어떤 의미를 지니는가 등 세 가지 질문에서 답할 수 있어야 한다. 특히 연구의 사회적 의미에 관한 질문은 내러티브 탐구가 지나친 주관성과 나르시시즘에 빠지는 것을 방지할 수 있다. 한편 연구자가 과도하게 자기반성적으로 의미를 이해할 때, 억압과 같은 방어기제에 따라 해석이 제한될 가능성이 있다. 주관과 객관, 감정과 이성 사이에서의 끊임없는 줄다리기를 통해 연구의 이상에 도달할 수 있는 것이다.

포킹혼(Pokinghorne)에 따르면 내러티브 탐구에서 타당도는 도출된 결과라기 보다 의미 있는 분석에 가까우므로 타당도와 신뢰도를 새로운 관점에서 고려해야 한다. 전통적인 접근 방식에서 사용

되던 타당도와 신뢰도 기준을 적용하는 것만으로는 부족하고, 링컨(Lincoln)과 구바(Guba)가 제시한 전이성(transferability), 설명적인(explanatory)성격, 출처의 명확성과 진정성(authenticity), 이야기의 타당성(adequacy)과 휴버먼(Huberman)이 제시한 새로운 척도인 접근 방법(access), 정직성(honesty), 진실성(verisimilitude), 진정성(authenticity), 친숙함(familiarity), 전이성(transferability), 경제성(economy)을 통해 재조정할 필요가 있다.

링컨(Lincoln)과 구바(Guba)의 기준에 따라 나는 가족과 함께 충분한 시간을 보냈으며 시간에 따른 사건, 행위, 감정의 맥락과 의미에 관한 심층적인 기술을 위해 충실한 노력을 기울였다. 수집된 자료는 정확한 시기와 상황, 출처를 표기해 참고자료와 함께 텍스트로 구성했다. 무엇보다 글쓰기를 통해 자기 성찰과 반영이 이루어졌다.

클랜디닌(Clandinin)과 로직(Rosiek)은 탐구를 통해 도달하고자 하는 이상은 인간과 자신을 둘러싼 환경, 즉 자신의 삶, 자신이 속한 공동체, 세계와 '새로운 관계성'을 만들어 내는 것이라고 했다. 이 책에서 나는 나와 어머니의 관계 재정립뿐만 아니라 치매 노인의 가족, 더 나아가 다양한 층위의 돌봄제공자에게 이론적 토대를 제공하고 연대해 도움이 되고자 했다. 이처럼 인간에 관한 지식의 확대 및 이해라는 '인식론적 목적'뿐만 아니라 연민과 공감의 확대라는 '윤리적인 목

적'을 가지며 다음과 같은 사항을 고려했다.

첫째, 익명성에 관한 고려로 문제가 될 수 있는 구체적인 기관과 인물의 명칭을 언급하지 않았다. 둘째, 책에서 다루는 나의 가족에 관한 윤리적 고려로 사전에 목적을 설명하고 동의를 구했으며 실명은 언급하지 않았다. 셋째, 자전적 내러티브의 이야기와 그 해석에서 사회적 의미와 공감을 얻을 수 있도록 과도한 주관성을 경계했다. 이와 같은 윤리적 요소를 고려하며 경험을 객관적으로 분석하고 의미를 이해하고자 노력했다.

에필로그

이 책은 치매에 걸린 외할머니를 돌보던 어머니 역시 치매로 진단 받게 되어 2대에 걸쳐 치매 노인을 돌보게 된 나의 자전적 내러티브 이다. 치매 가족을 돌보는 미술치료사로서 삶의 경험을 이야기하고 그 경험의 의미를 탐색했다. 할머니의 주부양자였던 어머니의 인지능력과 기억력의 저하로 돌봄의 이야기를 직접 들을 수 없게 되어 어머니를 대신해 내가 이야기를 시작하게 되었다. 이야기된 순간의 시간과 공간 속에서 실행되며 반성되고 이해된 내러티브 조각을 삶의 경험의 연속성과 총체성의 맥락을 고려해 파악하는 내러티브 탐구의 방법론을 활용했다. 브루너(Bruner)는 내러티브는 인간의 경험에 가장 큰 관심이 있으며, 경험에 의미를 부여하는 가장 좋은 방법이라고 했다. 내러티브 탐구의 기본적 진행 단계인 현장에 들어가서 세밀하게 현장을 관찰하는 데 용이한 가족 내 경험을 기반으로 가족 돌봄의 현실을 심층적으로 탐구했다.

윌리엄스(Wiliams)는 내러티브적 원인은 반복이 불가능한 특정

한 순서의 사건과 관계될 수 있기 때문에 고전적인 관념인 '원인'이라는 용어와 의미가 다르다고 했다. 내러티브적 원인을 '기원(genesis)'이란 단어로 부를 것을 제안했으며, 주요 사건과 행위 사이의 결합에 대한 상세한 설명을 통해 작가는 사건의 이유를 적절하게 진술하는 수준에 도달할 수 있다고 했다. 우리는 우리에게 일어나는 사건을 통제할 수 없지만 사건이 우리에게 주는 의미는 생성할 수 있다.

2012년 나의 생일부터 현재에 이르기까지 가족의 치매 진단 및 돌봄과 관련한 경험을 되새기며 이야기하는 것 자체가 나에게 깊은 성찰과 치유의 단초를 제공했다. 글을 쓰면서 그간 해야 할 일을 미루고 있었던 것이라는 느낌마저 받았다. 자기 연구는 자기 반성이라는 일상적이고 비형식적인 방식으로 수행될 수 있으며, 나의 행위 자체가 개인적이면서 사회적인 삶에 관한 살아있는 내러티브적 표현이다. 이야기된 에피소드를 삶의 한 부분으로 이해하면서, 내가 추구하는 바를 위해 어떤 행위를 해야 하는지를 성찰하는 과정이었다. 내러

에필로그

티브라는 순환적 성찰과 반성의 글쓰기를 통해 나의 현재뿐만 아니라 미래의 나아갈 길이 쓰이고 있었다.

현재의 내러티브는 다양한 방법론을 활용해 기존의 주체와 객체, 인식하는 주체와 인식되는 대상, 개인과 사회의 경계를 허무는 시도를 한다. 이 책에서는 나의 미술 작업, 저널 같은 자기 성찰 자료, 문화적 가공물 자료와 기억 회상을 통해 내러티브의 3차원적 탐구공간에서 내러티브를 다뤘다. 과거, 현재, 미래로 이어지는 시간적 연속성 안에서 자기와 타자 간의 상호작용을 탐구하고, 주요 사건을 경험한 이야기를 사회·문화적으로 해석해 갔다. 자기 탐구를 통해 개인의 삶의 문제뿐만 아니라 사회적 현실을 드러냄으로써 우리의 이야기를 글로 쓴다는 것은 우리의 삶을 이해하고 변화하게 만드는 방법이 된다.

나의 경험과 다수의 연구를 통해 가족 돌봄제공자에게 치매 노인 돌봄은 여전히 가족이 책임져야 하는 부양 부담이 큰 일로 인식됨을 알 수 있었다. 특히 가부장적 전통의 한국 사회의 특성상 여성은 가족

부양의 책임감을 강하게 느낀다. 치매 노인 가족 돌봄제공자의 돌봄 평가에서 어머니를 돌보는 여성 돌봄제공자의 만족감이 가장 높다는 연구 결과는 주부양자의 70% 이상이 여성이라는 국민건강보험 통계에서도 드러나듯 여성이 가정에서 돌봄을 제공하는 역할을 담당하게 되는 실정을 보여준다. 나 역시 어머니가 그랬던 것처럼 딸로서 어머니를 온전하게 돌볼 수 있어야 하고, 미술치료사로서 어머니를 직접 치료해야 한다는 비합리적 신념을 가졌고 그러지 못한다는 죄책감을 느끼기도 했다.

치매 가족 돌봄제공자는 이러한 돌봄부담감과 동시에 돌봄만족감도 느낄 수 있으므로 두 가지 차원을 고려하는 시각이 필요하다. '심리적 안녕감'의 정도는 각각의 치매 가족이 경험하는 객관적 상황의 차이에서 기인한 것이기도 하지만, 돌봄제공자가 부양 부담을 인식하고 체감하는 주관적인 차이라는 연구도 있다. 치매에 걸린 가족을 돌보는 것은 부담이 과중한 일이지만 돌봄의 어려움 속에서 자신과 타인

에필로그

의 아름다운 모습을 발견하는 구원의 순간은 존재하고 있다.

나는 가족 돌봄 스트레스 속에서도 스스로를 일으켜 세우고 미술치료 공부를 본격적으로 시작하는 등 적극적인 대처가 가능했다. 어머니와 제대로 기능하는 부부관계였던 아버지의 주부양자 역할이 큰 도움이 되었으며, 외할머니를 위한 어머니의 희생적인 돌봄을 통해 내가 체득하게 된 대처 방법이기도 했다. 어머니는 마지막까지 자신의 온몸을 던져 딸에게 살아갈 힘을 주고 삶의 방향성을 제시해 주고 있었다.

하지만 가족 돌봄제공자 모두가 같은 체험을 하고 같은 기회를 얻는 것은 아니므로, 돌봄제공자의 소진을 예방하고 지속적이고 안정적인 돌봄 제공을 위해서 돌봄제공자 각자의 자기 돌봄과 관련된 교육도 필요하다.

미국 로잘린카터 케어기빙연구소(Rosalynn Carter Institute for Caregiving, RCI)의 돌봄제공자를 위한 지원 프로그램 '당신도 돌보

고 나도 돌보다(Caring for you, Caring for me)'는 돌봄제공자가 된다는 것의 의미와 자신의 감정 이해, 돌봄제공자의 자기 돌봄을 위한 계획 및 지지체계 구축 등 실질적인 도움을 제공하고 있다. 가족 돌봄제공자가 가장 취약한 인구 집단을 대상으로 돌봄을 제공하는 경우가 많고 치매 환자의 돌봄제공자는 다른 환자를 돌보는 경우보다 부양부담이 크다는 미국지역사회거주관리국(ACL: Adiministration for Community Living)의 연구가 보고된 바 있다. 전미 돌봄 가족 지원 프로그램(NFCSP: National Family Caregiver Support Program)은 치매 가족 돌봄제공자에게 보조금을 지급하는 등 가정에서 장기간 돌봄이 가능하도록 서비스를 제공한다. 치매 환자 돌봄제공자에게 정보를 제공하고 지원하는 프로그램이 돌봄제공자의 부담을 감소시키는 데 긍정적인 영향을 미친다는 포신(Possin) 등의 연구를 비롯해 돌봄 가족에게 개입하는 서비스의 효과를 증명하는 연구는 다수이다. 치매 국가책임제가 시행되고 있지만 아직 가정 내 돌봄이 주를 이루

에필로그

는 우리나라의 현실을 기반으로 치매 환자를 위한 사회적 의료체계의 구축과 동시에 국가 차원의 돌봄제공자를 위한 실질적인 지원을 재고해 볼 시점이다.

1990년대 이후 치매 노인과 돌봄제공자의 인간관계와 돌봄제공자의 복지를 중요시하는 '인간중심적 돌봄(person-centered care)'의 관점이 대두되었다. 이는 가족 돌봄제공자의 부담을 경감하기 위한 사회적 공감대의 형성이 필요하며 돌봄제공자에게 실질적인 도움을 줄 수 있는 현실적인 제도적 장치를 마련해야 한다는 함의를 지닌다.

치매는 가족의 노력과 인내에도 불구하고 희망적인 결말이 없는 질병이다. 이런 질병에 있어 치유란 무엇을 뜻할까. 나에게 치유란 고통의 끝을 알면서도 초연한 마음으로 현재에 충실하고 서로를 아껴주는 모습 속에서 발견되는 희망이다. 치매는 부정하고 회피한다고 벗어날 수 없는 현실임을 자각하지만 그렇다고 좌절에 머물지 않는 것, 그 안에서 한줄기 삶의 빛을 찾아가는 일, 그것이 나의 존엄을 그리고

어머니의 존엄을 지켜 가는 일이라고 생각한다. 글을 쓰며 어머니와 공유한 경험을 통해 어머니의 삶에 의미를 재부여하고 존경을 표하는 작업도 겸했다. 그와 동시에 치료사로서 나의 삶을 성찰하는 과정도 이루어졌다. '신은 우리에게 겨울에 피는 장미처럼 기억을 선물로 주셨다'고 하지만, 기억을 잃어 가는 치매 환자에게 때로는 망각도 축복이기를 바란다.

이 세상에 존재하는 치매 가족의 수만큼 다양한 돌봄의 이야기가 있다. 그 이야기 중 하나인 나의 이야기는 개별적이고 특수한 이야기이므로 다각적인 치매 가족 이해에 일조할 수 있다. 또한 극복의 경험에서 드러나는 인간의 보편적인 감정을 통해 치매 가족을 지지하고 연대하는 도움을 제공할 수 있기를 기대한다.

개인적인 경험을 중심으로 한 일련의 작업과 글쓰기는 자기 성찰을 통해 미술치료사로서 성장하는 데 큰 도움을 주었다. 진정한 의미에서 자기 돌봄이 이루어지는 계기가 된 것이다. 스코폴트(Skovholt)

에필로그

가 해석한 볼비(Bowlby)의 애착이론에 따르면 돌봄의 순환과정
은 공감적인 애착(empathic attachment), 적극적인 몰입(active
involvement), 분리감(felt separation)으로 구성된다. 언젠가 어머
니도 떠나보내야 하는 슬픔을 예견(anticipating grief)하고 할머니
를 잃은 상실을 경외(honoring the loss)하는 내적 준비 과정을 통해
애착과 분리의 과정을 자연스럽게 받아들이는 훈련이 이루어졌고, 이
는 치료사의 유능성을 함양하기 위한 작업이기도 했다.

어머니의 치매는 끝나지 않은 현실이지만, 가족의 치매 진단이라
는 주요 사건의 발현 이후 삶의 문제를 조금이나마 더 잘 다루게 되었
고 삶의 고통도 수용할 수 있다는 지각도 높아졌다. 자신에 관한 진솔
한 표현이 가능해지면서 고통을 겪는 타인과 연대가 이루어지고, 가
족 그리고 중요한 존재와의 관계에 긍정적인 도움이 되는 외상 후 성
장의 과정을 겪었다.

이 책에서 다루는 이야기는 치매 할머니에 이어 치매 어머니를 돌

보는 미술치료사의 개인적 체험이므로 대표성을 띠거나 일반화하기에는 어려움이 있을 수 있다. 또한 치매 노인이 아닌 다른 다층적인 증상의 단계에 있는 환자를 비롯하여 다양한 대상에 대한 돌봄을 이해하는 데는 제한적이다. 가부장적 가치가 지배적인 가족 내에서 여성이 돌봄을 담당하는 모성 대물림 이야기에 초점을 두어 나의 아버지의 관점, 즉 일반적으로 가사나 돌봄 노동과는 거리가 먼 남성 돌봄제공자의 돌봄 경험 측면은 다루어지지 않았다는 한계가 있다. 이에 가족 구성, 성별, 연령과 질병의 차이를 고려한 다양한 이야기의 등장을 기대하며 이 글을 마친다.

참고문헌

곽영순(2009). **질적연구: 철학과 예술 그리고 교육.** 파주: 교육과학사.

교육진담TV(2020.07.14.). 아서 클라인먼: 케어. www.podbbang.com/ch/13964.

권수영, 이현주, 이준영(2015). 치매 노인 가족부양자의 부양시간이 부양 부담에 미치는 영향. **사회과학연구, 31**(2), 317-337.

권예진(2017). 치매 환자의 삶의 질에 영향을 미치는 인지기능과 정신행동증상: 돌봄제공자의 치매태도 조절효과 중심으로. 서울대학교 대학원 석사학위 논문.

권정숙(2015). 현대 패션에 나타난 네온컬러의 특성. **한국의상디자인학회지, 17**(2), 207-222.

권중돈(1996). 치매 가족의 부양 부담 측정도구 개발. **연세사회복지연구, 3**(1), 140-168.

권중돈(2010). **노인복지론.** 서울: 학지사.

권중돈(2012). **치매 환자와 가족복지: 환원과 통섭.** 서울: 학지사.

권혜영, 조은숙(2018). 상담자의 원가족건강성이 상담자 발달수준에 미치는 영향에서 자기 돌봄의 매개효과. **상담학연구, 19**(4), 71-86.

국민건강보험(2017). 노인장기요양보험 통계연보. www.nhis.or.kr.

김병극(2012). 내러티브 탐구의 존재론적, 방법론적, 인식론적 입장과 탐구과정에 대한 이해. **교육인류학연구, 15**(3), 1-28.

김영천(2016). **질적연구방법론 1: Bricoleur(제3판).** 서울: 아카데미프레스.

김영천(2013). **질적연구방법론 3: Writing(제2판)**. 서울: 아카데미프레스.

김재환, 오상우, 홍창희, 김지혜, 황순택, 문혜신, 정승아, 이장한, 정은경(2014). **임상심리검사의 이해(2판)**. 서울: 학지사.

김정미, 최외선(2019). **색채와 심리**. 서울: 학지사.

김청송(2017). **사례중심의 이상심리학**. 수원: 싸이북스.

김향희(2012). **신경언어장애**. 서울: 시그마프레스.

남상희(2004). 정신질환의 생산과 만성화에 대한 의료사회학적 접근: 자전적 내러티브를 중심으로. **한국사회학, 38**(2), 101-134.

노현진(2020). 미국 내 가족 및 비공식 돌봄제공자 지원제도: 지역사회거주관리국(ACL) 사례를 중심으로. **국제사회보장리뷰, 12**(0), 28-38.

대한치매학회(2012). **치매 임상적 접근**. 안양: 아카데미아.

동심공작소(2019). 도안나눔 만다라. blog.naver.com/rainbow71619.

민성길(2015). **최신정신의학**. 서울: 일조각.

박경원(2017). 치매국가책임제 공약의 사회적 가치와 지속가능성 모색. **의료정책포럼, 15**(3), 51-56.

박향경(2021). 정신장애인의 어머니가 경험한 가족생활 네러티브 탐구. 이화여자대학교 사회복지전문대학원 박사학위논문.

배경열, 신일선, 김성완, 김재민, 양수진, 신희영, 윤진상(2006). 노인의 인지기능에 따른 부양자의 부양 부담. **생물치료정신의학, 12**(1), 66-75.

배은주(2008). 질적 연구의 최근 동향과 그 의미. **교육인류학연구, 11**(2), 1-27.

보건복지부(2015). 제 3차 치매관리종합계획('16~'20). www.mohw.go.kr.

보건복지부(2020). 2020년 치매정책 사업안내. www.mohw.go.kr.

서제희(2015). 자기 연구(self-study)를 통한 미술교육 연구에의 적용 및 가능성. **미술과 교육, 16**(1), 89-106.

서정은, 김형숙(2015). 미술과 교육 실습 경험과 실천 과정에 대한 자전적 내러티브 연구. **예술교육연구, 13**(4), 63-82.

석재은(2009). 노인 돌봄 공적재가서비스 이용에 따른 노인과 가족간 관계변화에 대한 사례 연구. **가족과 문화, 21**(1), 29-61.

성미라, 이명선, 이동영, 장혜영(2013). 재가 치매 노인환자를 돌보는 가족원의 극복 경험. **한국간호과학회, 43**(3), 389-398.

세계보건기구(2019). Dementia. www.who.int.

손신영(2006). 농촌 노인의 삶의 질 모형구축. 서울대학교 대학원 박사학위논문.

송미령, 이용미, 천숙희(2010). 포커스그룹 인터뷰를 통한 치매 노인 가족수발자의 휴식에 대한 의미분석. **한국간호과학회, 40**(4), 482-492.

신경숙(2008). **엄마를 부탁해.** 서울: 창비.

신경아(2010). 노인 돌봄 내러티브에 나타난 단절과 소통의 가능성: 노인장기요양보험법 시행의 전과 후. **가족과 문화, 22**(4), 63-94.

안창일, 박기환, 오상우, 박병관, 김지혜, 이경희, 이은영, 이임순, 이현수, 정진복, 권희경, 박경, 이정흠, 조선미, 한기연, 안귀여루, 고영건, 김진영, 이원혜 (2010). **임상 심리학.** 서울: 시그마프레스.

염지숙(2020). 내러티브 탐구 연구방법론에서 관계적 윤리의 실천에 대한 소고. **유아교육학논집, 24**(2), 357-373.

오응석, 이애영(2016). 경도인지장애. **대한신경과학회지, 34**(3), 167-175.

유승연(2018). 치매 노인 부양 부담 관련 국내 연구동향 분석. **보건과 복지, 20**(4), 29-54.

유영규, 임주형, 이성원, 신용아, 이혜리(2019). **간병살인, 154인의 고백.** 김포: 루아크.

이나례, 정경철(2011). 네온컬러를 활용한 "시각문화미술교육(VCAE)". **한국콘텐**

츠학회지, 11(2), 303-311.

이동성(2011). 한 교사 연구자의 변환적인 역할과 관점에 대한 자문화기술지. **교육인류학연구, 14**(2), 61-90.

이동윤(2012). 넬 나딩스의 배려사상에 관한 연구. 고려대학교 대학원 석사학위논문.

이상우(2017). 내러티브 탐구/김영천·이현철. **질적연구: 열다섯 가지 접근.** 파주: 아카데미 프레스.

이상일(1999). **다시 보는 노인과 치매.** 서울: 이상일 신경정신과 의원.

이숙인, 김갑숙(2020). 중년 여교사의 돌봄 경험에 관한 자전적 내러티브 탐구. **교육치료연구, 12**(2), 185-207.

이지수, 강민지, 남효정, 김유정, 이옥진, 김기웅(2020). **대한민국 치매현황 2019.** 서울: 중앙치매센터.

이원혜(2014). 치매와 경도 인지 장애. 심리학 용어사전. 한국심리학회. www.koreanpsychology.or.kr.

이현경(2017). 치매노인 주부양자의 부양부담이 가족응집력에 미치는 영향: 스트레스의 매개효과 및 사회적 지지의 조절효과 검증. 성결대학교 사회복지대학원 석사학위논문.

장혜영, 이명선(2013). 부양 부담과 가족극복력이 치매 노인 부양가족의 적응에 미치는 영향. **성인간호학회지, 25**(6), 725-735.

정여주(2010). **노인미술치료.** 서울: 학지사.

정진현, 김정모(2015). 노년기 인지기능과 정서가 주관적 기억 감퇴 호소에 미치는 영향. **한국노년학회지, 33**(3), 835-851.

조덕주(2016). 자기성찰을 위한 교사 공동체 안에서의 자서전 쓰기 과정에 따른 교사들의 경험. **한국교원교육연구, 33**(3), 289-318.

조용환(2001). 문화와 교육의 갈등-상생 관계. **교육인류학연구, 4**(2), 1-27.

조윤영(2008). 치매환자 가족 돌봄자의 돌봄 평가 연구. 연세대학교 대학원 석사 학위논문.

조윤희, 김광숙(2010). 재가 치매 노인의 증상에 따른 가족의 부담감 및 전문적 도움 요구. **한국노년학회, 30**(2), 369-383.

중앙치매센터(2020). 치매유병현황. www.nid.or.kr.

중앙치매센터(2015). 2014년 전 국민 치매인식도조사. www.nid.or.kr.

질병분류정보센터(2020). www.koicd.kr/2016.

최민수(2009). 자료가 스스로 말하게 하라: 질적 방법으로서의 내러티브 연구 방법. **한국기독교상담학회지, 18**(0), 265-288.

최소라, 박명화(2016). 재가 치매환자의 미충족요구와 가족부양자의 돌봄경험 예측모형. **한국간호과학회, 46**(5), 663-674.

최윤정, 이민영, 조미자, 문정신(2003). 치매 노인 여성의 체험연구. **한국노년학, 23**(1), 113-128.

최희경(2016). 치매인과 인권중심 노인복지실천의 방향. **한국노인복지학회 학술 대회, 6**(2), 25-38.

통계청(2020). 국가통계포털 통계지표. www.kostat.go.kr.

한계수(2013). 기독교인 치매환자가족의 죄책감 경험에 관한 내러티브 탐구. 평택대학교 피어선신학전문대학원 박사학위논문.

한은정, 나영균, 이정석, 권진희(2015). 재가 장기요양 노인 가족부양자의 부양 부담 영향요인: 하위차원별 비교. **한국사회정책, 22**(2), 61-96.

한일우(1997). 치매의 증상학. **노인정신의학, 1**(1), 34-47.

홍영숙(2019). '관계적 탐구'로서의 내러티브 탐구. **질적탐구, 5**(1), 81-107.

홍영숙(2015). 내러티브 탐구에 대한 이해. **내러티브와 교육연구, 3**(1), 5-21.

日本認知症ケア学会(일본인지증케어학회)(2004). *改正·認知症ケアの基礎.* 황재영(2010). **치매케어 텍스트북.** 서울: 노인연구정보센터.

小国 士朗(오구니 시로)(2017). *注文をまちがえる料理店.* 김윤희(2018). **주문을 틀리는 요리점.** 파주: 웅진지식하우스.

Abraham, R. (2004). *When Words Have Lost Their Meaning.* 김선현(2008), **치매와 미술치료: 언어가 그 의미를 잃었을 때.** 서울: 미진사.

Altheide, D. L., & Johnson, J. M.(2011). *Reflection on Interpretive Adequacy in Qualitative Research.* In Denzin, N. K. & Lincoln, Y. S.(Ed.). The Sage Handbook of Qualitative Research(pp. 581-594). 임철일(2014). **질적 연구 핸드북.** 파주: 아카데미 프레스.

Anderson, K. A., Towsley, G. L. & Gaugler, J. E.(2004). The Genetic Connections of Alzheimer's Disease: An Emerging Source of Caregivers Stress. *Journal of Aging Studies, 18*(4), 429-443.

Andrén, S. & Elmståhl, S.(2005). Family Caregivers' Subjective Experiences of Satisfaction in Dementia Care: Aspects of Burden, Subjective Health and Sense of Coherence. *Scandinavian Journal of Caring Sciences, 19*(2), 157-168.

APA(2013). *Diagnosis and Statistical Manual of Mental Disorders, 5th Edition.* 권준수, 김재진, 남궁기, 박원명, 신민섭, 유범희, 윤진상, 이상익, 이승환, 이영식, 이헌정, 임효덕(2015). **정신질환의 진단 및 통계 편람.** 서울: 학지사.

Atkinson, R. F.(1978). *Knowledge and Explanation in History: An Introduction to the Philosophy of History.* NY: Cornell University Press.

Barnes, H. E.(1997). *The Story I Tell Myself*. Chigago: University of Chicago Press.

Bayley, J. (1998). *IRIS: A Memoir of Iris Murdoch*. 김설자(2004). **아이리스**. 서울: 소피아.

Bernard, L, L. & Guarnaccia, C, A.(2003). Two Models of Caregiver Strain and Bereavement Adjustment: A Comparison of Husband and Daughter Caregivers of Breast Cancer Hospice Patients, *Gerontologist, 43*(6), 808-816.

Bochner, A. P.(2002). *Criteria against Ourselves*. In Denzin, N. & Lincoln, Y.(Ed.). The Qualitative Inquiry Reader. CA: Sage Publications.

Bruner, J.(1986). *Actual Minds, Possible Worlds*. MA: Harvard University Press.

Burgener, S. & Twigg, P. (2002). Relationships among Caregiver Factors and Quality of Life in Care Recipients with Irreversible Dementia. *Alzheimer Disease and Associated Disorders, 16*(2), 88-102.

Byock. I.(2014). *The Four Things That Matter Most*. 김고명(2018). **오늘이 가기 전에 해야 하는 말**. 일상: 위즈덤하우스.

Calhoun, L. G., & Tedeschi, R. G.(2013). *Posttraumatic Growth in Clinical Practice*. 강영신, 임정란, 장안나, 노안영(2019). **외상 후 성장: 상담 및 심리치료에의 적용**. 서울: 학지사.

Campbell, P., Wright, J., Oyebode, D., Crome, J. P., Bentham, P., Jones, L. & Lendon, C.(2008). Determinants of Burden in Those Who Care for Someone with Dementia. *International Journal of Geriatric Psychiatry, 23*(10), 1078-1085.

Chase, S. E.(2011). *Narrative Inquiry: Still a Field in the Making.* In Denzin, N. K. & Lincoln, Y. S.(Ed.). The Sage Handbook of Qualitative Research(4th Ed.) (pp: 421-434). 진성미(2014). **질적 연구 핸드북.** 파주: 아카데미 프레스.

Clandinin, D. J. & Connelly, F. M.(2000). *Narrative Inquiry: Experience and Story in Qualitative Research.* 소경희, 강현석, 조덕주, 박민정 (2007). **내러티브 탐구: 교육에서의 질적 연구의 경험과 사례.** 파주: 교육 과학사.

Clandinin, D. J. & Rosiek, J.(2007). *Mapping a Landscape of Narrative Inquiry: Borderland Spaces and Tensions.* In Clandinin, D. J. (Ed.). Handbook of Narrative Inquiry: Mapping Methodology(pp. 63-116). 강현석, 소경희, 박민정, 박세원, 박창언, 염지숙, 이근호, 장사형, 조 덕주(2011). **내러티브 탐구를 위한 연구방법론.** 파주: 교육과학사.

Conle, C.(2000). Narrative Inquiry: Research Tool and Medium for Professional Development. *Euporean Journal of Teacher Education. 23(1),* 50-63.

Corey, M. S. & Corey, G.(2003). *Becoming a Helper, 4th Edition.* 이은경, 이 지연(2005), **좋은 상담자 되기.** 서울: 시그마프레스.

Creswell, J. W.(2013). *Qualitative Inquiry and Research Design: Choosing Among Five Approaches, 3rd Edition.* 조흥식, 정선욱, 김진숙, 권지성 (2015). **질적 연구방법론: 다섯 가지 접근.** 서울: 학지사.

Crites, S.(1986). *Storytime: Recollecting the Past and Projecting the Future.* In Sarbin, T. R.(Ed.). Narrative Psychology: The Storied Nature of Human Conduct(pp. 152-173). NY: Praeger.

Deleuze, G. & Guattari, F.(1980). *Mille Plateaux: Capitalisme et Schizophrenie 2*. 김재인(2001). **천 개의 고원: 자본주의와 분열증 2**. 서울: 책세상.

Denzin, N. K.(1989). *Interpretive Biography*. Newbury Park, CA: Sage.

Dewey, J.(1938). *Experience and Education*. 엄태동(2019). **존 듀이의 경험과 교육**. 서울: 박영스토리.

Donaldson, C, Tarrier, N. & Burns, A.(1997). The Impact of the Symptoms of Dementia on Caregivers. *The British Journal of Psychiatry, 17*(1), 62-68.

Duncan, M.(2004). Autoethnography: Critical Appreciation of an Emerging Art. *The International Journal of Qualitative Methods, 3*(4), 1-14.

Dubois, B., Feldman, H. H., Jacova, C., Cummings, J. L., Dekosky, S. T., Barberger-Gateau, P., Delacourte, A., Frisoni, G., Fox, N. C., Galasko, D., Gauthier, S., Hampel, H., Jicha, G. A., Meguro, K., O'Brien, J., Pasquier, F., Robert, P., Rossor, M., Salloway, S., Sarazin, M., de Souza, L. C. Stern, Y., Visser, P. J. & Scheltens, P.(2010). Revising the Definition of Alzheimer's Disease: A New Lexicon. *The Lancet. Neurology, 9*(11), 1118-1127.

Fengler, A, P. & Goodrich, N.(1979). Wives of Elderly Disabled Men: The Hidden Patients. *The Gerontologist, 19*(2), 175-183.

Freeman, M.(2005). *Science and Story*. Unpublished Manuscript, Methods in Dialogue Conference, Center for Narrative Research, University of East London.

Freeman, M.(2007). *Autobiographical Understanding and Narrative Inquiry*. In Clandinin, D. J. (Ed.). Handbook of Narrative Inquiry: Mapping Methodology(pp. 167-198). 강현석, 소경희, 박민정, 박세원, 박창언, 염지숙, 이근호, 장사형, 조덕주(2011). **내러티브 탐구를 위한 연구방법론.** 파주: 교육과학사.

Gibbs, G. R.(2007). *Analyzing Qualitative Data.* NY: Sage Publications.

Gilligan, C.(1982). *In a Different Voice: Psychological Theory and Women's Development.* 허란주(1997). **다른 목소리로.** 서울: 동녘.

Hacking, I.(1995). *Rewriting the Soul: Multiple Personality and the Science of Memory.* NJ: Princeton University Press.

Haigler, D. H., Mims, K. B. & Bauer, L. J.(2007). *Caring for You, Caring for Me.* RCI-KOREA 케어기빙연구소(2011). **케어기버 지원프로그램.** 서울: 학지사.

Heilbrun. C. G.(1988). *Writing a Woman's Life.* NY: Norton.

Hughes, J. C.(2001). Views of the Person with Dementia. *Journal of Medical Ethics, 27*(2), 86-91.

Innes, A.(2009). *Dementia Studies: A Social Scoence Perspective.* London: Sage.

Jessen, F., Wolfsgruber, S., Wiese, B., Bickel, H., Mösch, E., Kaduszkiewicz, H., Pentzek, M., Riedel-Heller, S., Luck, T., Fuchs, A., Weyerer, S., Werle, J., van der Bussche, H., Scherer, M., Maier, W., Wagner, M. & German Study on Aging(2007). Cognition and Dementia in Primary Care Patients. *Alzheimer's and Dementia, 10*(1), 76-83.

Kahn-Denis, K. B.(1997). Art Therapy with Geriatric Dementia Clients.

Journal of the American Art Therapy Association, 14(3), 194-199.

Kearny, R.(2002). *On Stories.* London: Routledge.

Kitwood, T.(1997). *Dementia Reconsidered: The Person Comes First.* Michigan: Open University Press.

Kleinman, A.(2019). *The Soul of Care: The Moral Education of a Husband and a doctor.* 노지양(2020). **케어: 의사에서 보호자로, 치매 간병 10년의 기록.** 서울: 시공사.

Koepsell, T. D. & Monsell, S. E.(2012). Reversion from Mild Cognitive Impairment to Normal of Near-Normal Cognition: Risk Factors and Prognosis. *Neurology, 79*(15), 1591-1598.

Kornfield, J.(1994). *Buddha's Little Instruction Book.* NY: Bantam Books.

Kosberg, J. I. & Cairl, R. E.(1986). The Cost of Care Index: A Case Management Tool for Screening informal Care Providers. *The Gerontologist, 26*(3), 273-278.

Kramer, E.(2000). *Art as Therapy: Collected Paper.* 김현희, 이동영(2007). **치료로서의 미술.** 서울: 시그마프레스.

Lawton, M. P., Moss, M., Kleban, M. H., Glicksman, A. & Rovine, M.(1991). A Two-Factor Model of Caregiving Appraisal and Psychological Well-Being. *Journal of Gerontology, 46*(4), 181-189.

Lieberman, M. A. & Fisher, L.(1995). The Impact of Chronic Illness on the Health and Well-Being of Family Members. *The Gerontologist, 35*(1), 94-102.

Lincoln, Y. S. & Guba, E. G.(1985). *Naturalistic Inquiry.* CA: Sage.

Lugones, M.(1987). Playfulness, World - Travelling, and Loving

Perception. *Hypatia, 2*(2), 3-19.

Mace, N. L. & Rabins, P. V.(1999). *The 36-Hour Day: A Family Guide to Caring for People Who Have Alzheimer Disease, Related Demantias, and Memory Loss.* 안명옥(2012). **36시간: 길고도 아픈 치매 가족의 하루.** 서울: 조윤커뮤니케이션.

Malek-Ahmadi, M.(2016). Reversion From Mild Cognitive Impairment to Normal Cognition: A Meta-Analysis. *Alzheimer Disease and Associated Disorders, 30*(4), 324-330.

McAdams, D., Josselson, R. & Lieblich, A.(2006). *Identity and Story: Creating Self in Narrative.* DC: American Psychological Association.

McClendon, M. J. & Smyth K. A.(2013). Quality of Informal Care for Person with Dementia: Dimension and Corelates. *Aging & mental Health, 17*(8), 1003-1015.

Moon, H. C.(2001). *Studio Art Therapy: Cultivating the Artist Identity in the Art Therapist.* 정은혜(2010). **스튜디오 미술치료.** 서울: 시그마프레스.

Novak, M. & Guest, C.(1989). Application of a Multidimensional Caregiver Burden Inventory. *The Gerontologist, 29*(6), 798-803.

Pearlin, L. I., Mullan, J. T., Semple, S. J. & Skaff, M. M.(1990). Caregiving and the Stress Process: An Overview of Concept and Their Measures. *The Gerontologist, 30*(5), 583-594.

Pearson, M.(2014). Dignity in Dementia: How Better Policy Can Improve the Lives of People with Dementia. OECD(Directorate for Employment, Labor and Social Affairs). 치매 존엄성 보고서: 좋은 정

책은 어떻게 치매 환자의 삶을 개선시키는가. www.ncgg.go.jp.

Petersen, R. C.(2004). Mild Cognitive Impairment as a Diagnostic Entity. *Journal of Internal Medicine, 256*(3), 183-194.

Polkinghorne, D. E.(1988). *Narrative Knowing and the Human Sciences.* 강현석, 이영효, 최인자, 김소희, 홍은숙, 강웅경(2009). **내러티브, 인문과학을 만나다.** 서울: 학지사.

Possin, K. L., Merrilees, J. J., Dulaney, S., Bonasera, S. J., Chiong, W., Lee, K., Hooper, S. M., Allen, I. E., Braley, T., Bernstein, A., Rosa, T. D., Harrison, K., Begert-Hellings, H., Kornak, J., Kahn, J. G., Nassan, G., Lanata, S., Clark, A. M., Chodes, A., Gearhart, R., Ritchie, C., & Miller, B. L.(2019). Effect of Collaborative Dementia Care via Telephone and Internet on Quality of Life, Caregiver Well-being, and Health Care Use. *JAMA Intern Med, 179*(12), 1658-1667.

Richardson, L.(1997). *Field of Play.* NJ: Rutgers University Press.

Ricoeur, P.(1983-1985). *Temps et Récit.* 김한식, 김경래(1999). **시간과 이야기1-3.** 서울: 문학과지성사.

Riemann, F.(1991). *Trajectory as a Basic Theoretical Concept for Analysing Suffering and Disorderly Social Processes.* In Maines, D.(Ed.), Social Organization and Social Processes(pp. 333-357). NY: Aldine de Gruyter.

Rogers, N.(1993). *The Creative Connection: Expressive Arts as Healing.* 이정명, 전미향, 전태옥(2007). **인간중심 표현예술치료: 창조적 연결.** 서울: 시그마프레스.

Schiffrin, D.(1996). Narrative as Self-Portrait: Sociolinguistic

Constructions of Identity. *Language in Society, 25*(2), 167-203.

Schulz, R., O'Brien, A. T., Bookwala, J. & Fleissner, K.(1995). Psychiatric and Physical morbidity Effects of Dementia Caregiving: Prevalence, Correlates, and Causes. *The Gerontologist, 35*(6), 771-791.

Sioran, E. M.(1990). *Sur les Cimes du Désespoir.* 김정숙(2013). **해뜨기 전이 가장 어둡다.** 서울: 챕터하우스.

Skovholt, T. M.(2001). *The Resilient Practitioner: Burnout Prevention and Self-care Strategies for Counselors, Therapists, Teachers, and Health Professionals.* 유성경, 유정이, 이윤주, 김선경(2003). **건강한 상담자만이 남을 도울 수 있다.** 서울: 학지사.

Slaughter, A.(2016). *Unfinished Business: Women Men Work Family.* NY: Random House.

Spector, A. & Orrell, M.(2006). Quality of Life(QoL) in Dementia: A Comparison of the Perceptions of People with Dementia and Care Staff in Residential Homes. *Alzheimer Disease & Associated Disorders, 20*(3), 160-165.

Stommel, M., Given, C. W. & Given, B.(1990). Depression as an Overriding Variable Explaining Caregiver Burdens. *Journal of Aging and Health, 2*(1), 81-102.

Sun, H. & Sun, N.(1992). *Colour Your Life.* 나선숙(2006). **내 삶에 색을 입히자: 색채심리와 색채치료.** 서울: 예경북스.

Truzenberger, K. A.(2004). *So Bunt Wie das Leben.* In Ganß, M., & Linde, M. (Hrsg.), Kunsttherapie mit Demenzkraken Menschen(pp. 64-81). Frankfurt am Main: Mabuse-Verlag.

Vitaliano, P. P., Young, H. M. & Russo, J.(1991). Burden: A Review of Measures Used among Caregivers of Individuals with Dementia. *The Gerontologist, 31*(1), 67-75.

Wadeson, H.(1987). *The Dynamic of Art Psychotherapy.* 장연집(2008). **미술심리치료학.** 서울: 시그마프레스.

Webster, L. & Mertova, P.(2007). *Using Narrative Inquiry as a Research Methods: An Introduction to Using Critical Event Narrative Analysis in Research on Learning and Teaching.* 박순용(2017). **연구방법으로서의 내러티브 탐구.** 서울: 학지사.

Wiliams, G.(1984). The Genesis of Chronic Illness: Narrative Reconstruction. *Sociology of Health and Illness, 6*(0), 179-180.

Winzelberg, G. S., Willians, C. S., Preisser, J. S., Zimmerman, S. & Sloane, P, D.(2005). Factors Associated with Nursing Assistant Quality-of-Life Ratings for Residents with Dementia in Long-Term Care Facilities. *The Gerontologist, 45*(1), 106-114.

Woods, P.(1993). Critical Events in Education. *British Journal of Sociology of Education, 14*(0), 355-371.

Youn, G., Knight, B. G., Jeong, H. S. & Benton, D.(1999). Difference in Familism Values and Caregiving Outcome Among Korean, Korean American and White American Dementia Caregivers. *Psychology & Aging, 14*(3), 355-364.

Zarit, S. H., Reever, K. E. & Bach-Peterson, J.(1980). Relatives of the Impaired Elderly: Correlates of Feelings of Burden. *The Gerontologist, 20*(6), 649-655.

치유로서의 미술
치매 가족 돌봄이야기

ⓒ김지혜, 2021

1판 1쇄 인쇄__2021년 7월 14일
1판 1쇄 발행__2021년 7월 24일

지은이__김지혜
펴낸이__홍정표
편집디자인__(주)오운 박배정 전세린
펴낸곳__글로벌콘텐츠
　　　　등록__제25100-2008-000024호

공급처__(주)글로벌콘텐츠출판그룹
　　　　대표__홍정표 이사_김미미 편집_하선연 권군오 최한나 홍명지 기획·마케팅__이종훈 홍혜진 김수경
　　　　주소__서울특별시 강동구 풍성로 87-6
　　　　전화__02) 488-3280 팩스__02) 488-3281
　　　　홈페이지__www.gcbook.co.kr
　　　　이메일__edit@gcbook.co.kr

값 15,000원
ISBN 979-11-5852-347-3 03600